水彩萌新入门教程

飞乐鸟 著

人民邮电出版社

北 京

图书在版编目（CIP）数据

水彩萌新入门教程 / 飞乐鸟著. -- 北京 ：人民邮
电出版社，2024.3
ISBN 978-7-115-62250-1

Ⅰ．①水… Ⅱ．①飞… Ⅲ．①水彩画－绘画技法－教
材 Ⅳ．①J215

中国国家版本馆CIP数据核字(2023)第138169号

内 容 提 要

　　这是一本专为初学者设计的水彩绘画教程。书中详细介绍了水彩的基础知识、
工具和颜料，以及各种实用的技法和详细步骤。作者以简明易懂的语言讲解了如何
运用水彩绘制出具有立体感和色彩丰富的作品。书中包含大量的实例和练习，让读
者可以跟随教程一步步掌握水彩绘画的基本技巧。同时，作者还分享了一些实用的
创作心得和方法，帮助读者在创作过程中更加轻松地表达自己的思想和感受。

　　本书适合自学绘画的初学者或想快速提升绘画能力的绘画爱好者学习使用，也
适合相关培训机构作为参考教学用书。

◆ 著　　　　飞乐鸟

　　责任编辑　许 菁

　　责任印制　周昇亮

◆ 人民邮电出版社出版发行　　北京市丰台区成寿寺路 11 号

　　邮编　100164　　电子邮件　315@ptpress.com.cn

　　网址　https://www.ptpress.com.cn

　　北京九天鸿程印刷有限责任公司印刷

◆ 开本：880×1230　1/32

　　印张：3.5　　　　　　　　2024 年 3 月第 1 版

　　字数：140 千字　　　　　　2024 年 3 月北京第 1 次印刷

定价：29.90 元

读者服务热线：(010)81055296　印装质量热线：(010)81055316
反盗版热线：(010)81055315
广告经营许可证：京东市监广登字 20170147 号

前言

　　喜爱水彩绘画的美术爱好者越来越多，不仅是因为水彩工具携带方便，作画速度快，更在于它独特的透明水色魅力。

　　本书从最基础的工具知识、色彩知识和技法知识入手全面展开讲解，对水彩绘画中的难点进行分析解答，并深入讲解常见题材的完整案例，将每个知识点充分展现在读者面前，使读者能够在实际绘画中学会运用。本书干净、清新的绘画风格，让水彩绘画从一开始就变得很简单、有趣，让读者在掌握水彩绘画技巧的同时也能静下心来欣赏画作。

　　那么，就让我们跟随本书，一起进入水彩绘画的艺术殿堂吧！只要我们勤加练习，水彩画就会越画越好……

<div align="right">飞乐鸟</div>

目录

目录

目录

第 1 章

水彩画工具

先从最基础的水彩画工具开始学习。本章详细介绍了水彩绘画中所用的纸、笔和颜料,并对常见的一些水彩画工具进行对比与分析,让读者能更好地选择适合自己的绘画工具。

1.1 水彩画纸

水彩画纸是水彩绘画中最重要的画材，选择合适的水彩画纸不仅能让水彩绘画事半功倍，也能让我们对水彩绘画更有信心。

1.1.1 水彩纸的纹理与克数

了解水彩纸的参数信息，即可明白水彩纸克数的差异及其纹理效果的不同。

水彩封胶本上的产品信息

克数：即每平方米纸张的重量，用来表示画纸的厚度。克数越大，纸张越厚，越不容易起皱。

纹理：细纹、中粗、粗纹。

页数及尺寸：封胶本的页数和画纸尺寸。

水彩纸的纹理

粗纹（阿诗 - 冷压）　中粗纹（阿诗 - 冷压）　细纹（阿诗 - 热压）

不同品牌的水彩纸，其纹理粗细会有所不同。从工艺角度而言，市面上的冷压纸（Cold Press）比较常见的分中粗、粗两种，而热压纸（Hot Press）纸面更为光滑，叫作细纹。可以直接对比选择。

确认水彩纸的正反面

观察机压纸的纹理，较为粗糙的一面即为画纸的正面。一般画本正面朝上。

如阿诗的手工纸会在画纸的背面印有钢印，可以直接透光确定画纸的正反面。

1.1.2 棉浆纸与木浆纸的区别

水彩纸有木浆纸、棉浆纸、纤维浆纸、棉木混合纸等，常见的为木浆纸、棉浆纸和棉木混合纸三种。下面通过棉浆纸与木浆纸的对比，可以更加直观地观察两者间的区别。

	木浆纸	棉浆纸	优势对比
吸水性			可以明显观察到木浆纸的吸水性比棉浆纸的吸水性弱
吸色性			木浆纸的吸色性比较差，因此更容易洗色，洗得也更加干净，也更加方便修改
色的还原			木浆纸的着色能力不强，因此表面的颜色会更鲜艳，而棉浆纸上的颜色则发灰
混色			棉浆纸的吸水性更强，混色的效果也更加自然
水痕			棉浆纸中的水渍扩散更广，而木浆纸上会出现明显的水花，产生独特的肌理效果

1.1.3 去皱的裱纸方法

绘画时，纸张过薄，或者需要用湿画法大面积表现时，需要在上色前裱纸，以保证画纸不会起皱，利于技法和上色的表现。

详细说明

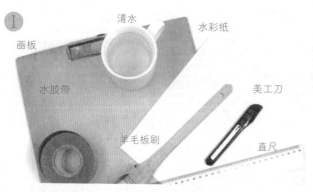

1 准备好裱纸工具，注意一定要避免水胶带沾上水。

2 根据画幅大小裁纸。

3 用板刷蘸取清水顺着一个方向，分别打湿画纸的正反面。

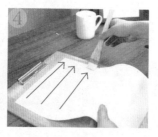

4 静置画纸，直至画纸完全延展，然后从画纸的一端开始，对齐画板位置，再用笔刷慢慢地挤出纸间多余的空气。

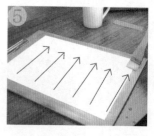

5 依次从左到右、从上至下将纸间空气排出，整平纸面，注意不要用力涂刷纸面，以免破坏纸面的胶层。

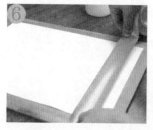

6 根据画纸大小，量出四边所需水胶带的长度，并撕下备用。

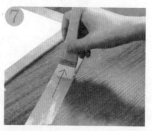

7 保留板刷上少量的水分，打湿水胶带的胶面，使水胶带产生黏性。

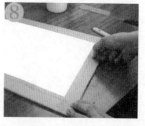

8 用水胶带将画纸四边封边，按压粘贴的边缘，等待画纸自然风干。

1.2 水彩画笔

相对水彩画纸和水彩颜料而言，水彩画笔的重要性弱一些。在选择时主要根据画笔的笔头和材质选择，不需要购买太多不同型号的画笔，同一种画笔一大一小即可。

1.2.1 不同材质的画笔

了解、掌握水彩画笔的不同材质，然后根据它们的特性进行选择。下面是一些常见的水彩画笔。

松鼠毛： 浸水后，画笔笔头膨胀、聚拢，吸水性非常好，质地柔软，适用于湿画法。

动物混合毛： 混合毛画笔由动物毛和尼龙毛混合制成，蓄水性适中，画笔弹性好。性能集合了动物毛和尼龙毛的优点，初学者非常容易掌握。

尼龙毛： 吸水性一般，笔头磨损快，适合在木浆纸上绘画，但弹性好、上色灵活、易掌控，适合初学者。

狼毫： 常用作勾线笔，笔尖尖细，弹性适中而不硬，用来勾线或进行细节的刻画。

紫毫（兔毛）加羊毫：
笔尖细，聚锋好，有弹性，适合刻画细节和塑形。

多种细毛混合：
常用作兼毫笔，笔头根部粗，尖端较细，储水量大，软硬适中，适合大面积混色、叠色。

水貂混合毛： 属于平头画笔，有弹性，吸水性适中，笔尖整齐，适合大面积平涂和表现建筑。

 要点

平头笔的侧面整齐，能画出边缘明确的色块。

羊毛： 质地柔软，吸水性强，可用来平涂大面积背景或裱纸。

塑料： 自来水笔，吸水性弱，弹性好，笔杆能储水，外出写生时使用非常方便，上色干净、明确。

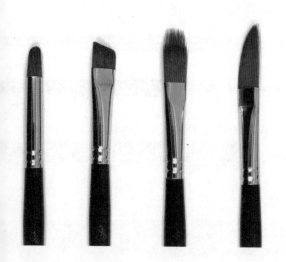

特殊笔头形状：

除了常见的圆头画笔、尖头画笔、尖圆头画笔以及平头画笔，还有一些特殊形状的画笔笔头，虽然使用频率低，但是针对不同的肌理效果使用也是挺方便和有趣的。

1.2.2 画笔的保养

对于水彩画笔的保养，主要是保持它的质量，从而延长画笔的使用寿命。

画笔使用完后，用清水充分清洗画笔笔头，在水中左右晃动，冲刷掉笔毛根部残留的颜料，然后在纸巾或海绵上擦拭干净即可。

画笔的放置

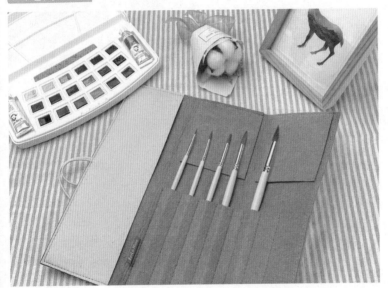

将画笔笔头清洗干净之后，理顺笔毛，用皮筋将画笔扎起放置，或将画笔有序地裹在笔帘或笔袋里，也可以直接插放在笔筒里，方便作画取笔。

● 要点

损坏的画笔

尼龙画笔的笔尖磨损快，使用或保存不当容易弯曲，注意蘸取颜料时一定不要用力过大，以保护笔尖。

许多木制笔杆因长时间浸泡在水里容易开裂，要保护好笔杆，洗完画笔之后及时取出晾干。

1.3 水彩颜料的特性

水彩颜料在水彩绘画中是非常重要的，美丽的颜料色彩能让画面更加漂亮。水彩颜料虽然昂贵，但是消耗量并不大。初学者可以根据个人情况选择专业一点的水彩颜料，而且颜色不用太多，12~24 色一套的颜料即可。

水彩颜料可以分为学院级、专家级以及艺术家级等类型。颜料越好，其色泽和透明性也越好。

块状颜料上的包装信息

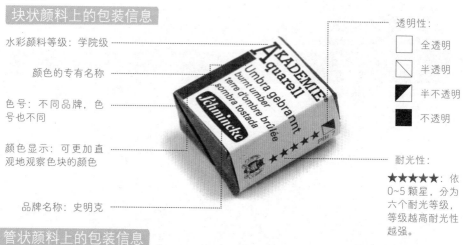

水彩颜料等级：学院级

颜色的专有名称

色号：不同品牌，色号也不同

颜色显示：可更加直观地观察色块的颜色

品牌名称：史明克

透明性：

☐ 全透明

◩ 半透明

◪ 半不透明

■ 不透明

耐光性：

★★★★★：依 0~5 颗星，分为六个耐光等级，等级越高耐光性越强。

管状颜料上的包装信息

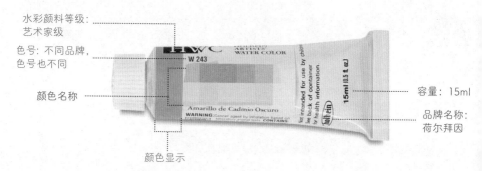

水彩颜料等级：艺术家级

色号：不同品牌，色号也不同

颜色名称

颜色显示

容量：15ml

品牌名称：荷尔拜因

不同品牌、不同等级、不同包装及不同规格的水彩颜料上的包装信息都会略有不同，在购买盒装颜料时，主要是通过等级来选择，艺术家级的不同品牌的颜料差别不大。

 要点

固体、液体颜料的区别

依形态的不同，水彩颜料分为管状的液体颜料和块状的固体颜料两种，而从具体使用效果来看，同等级的颜料相差不大，只是固体的更易于携带，方便使用。

1.4 其他工具

在创作水彩画时，除了必备的水彩纸、画笔和颜料外，还需要一些其他的辅助工具进行绘画创作。

使用一些常用的辅助工具，可以让水彩绘画更加方便、轻松。

夹子：

固定画材的好帮手。

纸胶带：

固定画纸，同时还可以为画纸留下整洁的边缘。

水胶带：

用来湿裱水彩画纸，防止画纸起皱。

辉柏嘉可塑橡皮：

质地柔软，不易擦伤纸面。

辉柏嘉硬橡皮：

对铅笔线稿的清洁力强。

画板：

单张画纸可以固定或裱在画板上，以方便作画。

得力美工刀：

准备两把，裁纸和削笔时分开使用。

马可素描铅笔 / 樱花自动铅笔：

起稿时使用。

15

油画刮刀：

可以用来做一些特殊的肌理效果或蘸取留白液。

留白液：

在水彩绘画中可以做出丰富的留白效果。

餐巾纸：

用来擦拭画笔、快速吸取多余的颜料。

海绵：

可以用来制造有趣的肌理效果，也可以用来擦拭画笔上多余的颜料。

调色盘：

可在不同的色格调和不同的颜色，避免混合。

笔袋：

用来收纳和保护画笔，便于外出携带。

洗笔筒：

用来清洗画笔笔头上的颜料。

喷壶：

可以用来做特殊的肌理效果，也可以用来打湿画纸。

第 2 章

水彩基础技法

　　了解了专业的水彩画绘画工具后，从零基础开始学习画水彩。本章详细地介绍了水彩的基础技法。练习并熟练掌握这些水彩技法，你也可以画好水彩画。

2.1 水彩画笔的运用

在学习水彩绘画技法之前，让我们先学习正确的握笔姿势、运笔方式，以及蘸色和调色方法吧！

2.1.1 握笔的姿势

在开始上色前，要先学会用稳定的姿势作画，要掌握不同的握笔姿势和运笔方式，让画画更加舒适、方便。

横握

立握

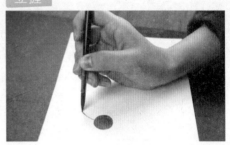

横握和立握是两种常用的握笔方式，横握是像平时写字那样握笔，上色灵活；而立握则是像写毛笔字那样握笔，可以用来刻画细节部分。

用身体固定画笔

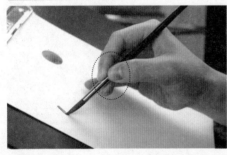

在涂画小面积画面时，用小拇指固定画纸，自由地运笔上色。

扩大活动范围，则要用手腕固定画纸，来回运笔。

● 要点

支撑范围

平时绘画的画幅一般不会太大，因此很少会用手肘支撑。

可以根据个人习惯，用手掌代替小拇指来支撑绘画。

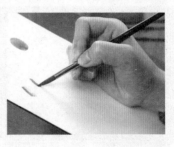

2.1.2 运笔的练习

　　试着用不同的画笔，以不同的运笔角度、运笔速度和力度，创作不同的画作。通过练习，提高初学者对画笔的控制力，让画出的笔触更加丰富、轻松。

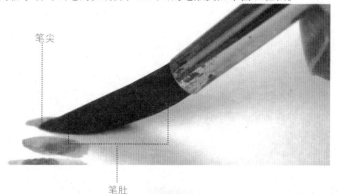

笔尖

笔肚

熟悉手中画笔的不同运笔效果，充分运用不同画笔的笔尖和笔肚进行作画。

圆点效果

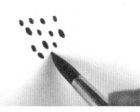

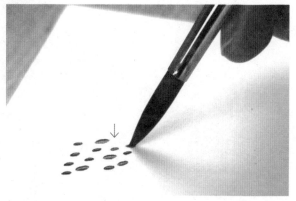

可以用圆头画笔的笔尖轻触画纸，用不同的力度创作出不同的圆点效果。

勾线效果

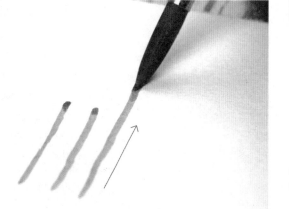

在画纸上自由地拖动画笔，做出有规律、易控制的勾线效果。

19

细草效果

用画笔笔尖在画纸上快速拖动，画出两头细中间粗的利落线条，像小草一样。

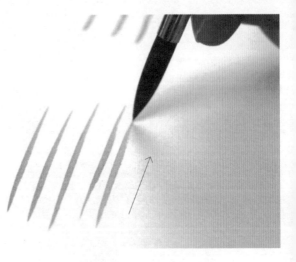

按压效果

用圆头画笔的笔尖带一点点笔肚，在画纸上一下一下地按压。

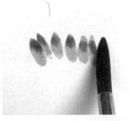

叶片效果

在按压圆头画笔笔头时，可以稍停顿一下并扭曲笔头，然后收笔，画出叶片效果。

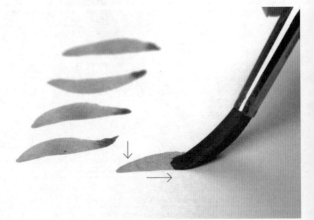

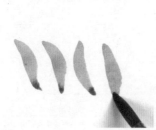

挑色效果

先用画笔在绿色颜料里完全调和并蘸满，然后直接用笔尖蘸取调色盒里的橘黄色颜料，在画纸上一次性上色。

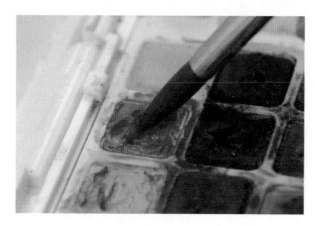

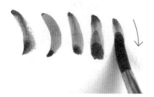

扁平笔的直线效果

立起平头画笔，用平头画笔笔尖的一侧有规律地画出细长的直线。

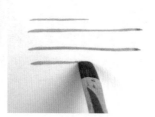

平整色块效果

用平头画笔笔尖对应的宽面来创作直边的色块条。

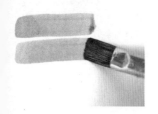

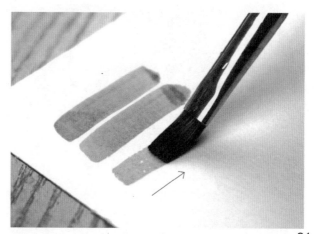

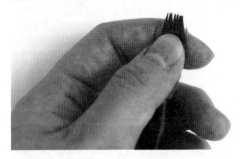

用手将毛笔笔头捏扁，用笔尖慢慢地有节奏地运笔，可以用短笔触表现出草丛的效果。

毛发效果

先用餐巾纸将画笔笔头上的颜料吸掉一部分，使画笔上的水分少一些，并用手将毛笔的笔毛随意挤压、拨开，使其适当散开，然后稍稍立起笔尖，平滑地缓缓运笔，画出如毛发般的笔触效果。

斑点效果

调和浓度较高的颜料，用画笔笔尖直立蘸取，然后用散开的画笔笔尖轻触画纸，画出成组的斑点效果。

2.1.3 蘸色与调色

　　下面我们练习一下水彩颜料的蘸色、调色方法，并养成一个良好的作画习惯，让画面更加干净。

单色调和

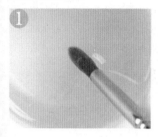

1 先将干净的画笔笔头在清水里打湿。

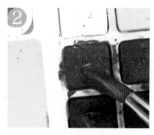

2 用笔尖在固体颜料上来回刷动，使其溶解，让画笔笔头充分蘸取颜料。

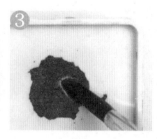

3 接着用画笔笔头自带的水分将适量的颜料转移到调色盘里。

4 用画笔笔尖在清水里蘸取适量水分。

5 慢慢地将水加入颜料中调和，控制好颜色浓度。

6 最后，在画纸上进行涂画即可。

要点

颜料用量

画笔笔头上颜料蘸取多了，可以用餐巾纸或毛巾吸掉一些，调整好画笔上色颜料的量。

在调色的时候，要一点一点地加入水分，调和好后在画纸上试色，直到调出满意的色彩为止。

1 先用画笔笔头蘸取第一种颜色并调和均匀。

2 然后用清水洗净画笔笔头，并在餐巾纸上擦掉多余的颜料。

3 继续用画笔蘸水融化第二种颜色。

4 将两种颜色慢慢地融合在一起，并将它们调和均匀。

● 要点

调色过程中可以将颜料涂到水彩纸条上确认。

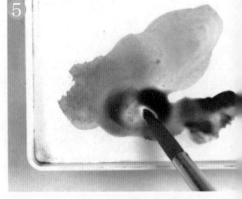

5 用与前两种颜色一样的取色方法，调入第三种颜色，直到调制出满意的色彩为止。

2.2 干画法

水彩画的涂层绘制技法主要分为干画法和湿画法两种，干画法更易掌握，准确性更高，适合细节的描绘。

2.2.1 平涂法

在学会调色后，开始最基础的平涂上色吧！初学者学习平涂，重点是调色的水分把控和上色顺序习惯的养成。

1 从画纸顶端落笔，顺着一个方向缓缓运笔，画出第一笔颜色。

调色：

要一次性调和足够的颜料，且水量充足。

● 要点

画板稍微倾斜可让颜料涂覆得更均匀。

2 保持画笔笔头颜料的充足，稍微覆盖住第一笔颜色的边缘，均匀用力地涂上第二笔、第三笔颜色。颜料受重力影响会更加平整，而且每一层的边缘积留了颜料，涂层不易干，能避免出现断层。

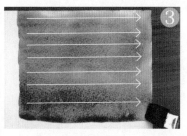

3 重复上面的步骤，完成画面的平涂。着色面积越大，纸的起伏越明显，也会形成少量的斑痕。

● 要点

涂画方式

"Z"或"S"字形的涂抹方式容易产生较明显的斑痕，特别是大面积上色的时候，因此要沿着一个方向涂色。

"Z"字形

"S"字形

平涂的时候，用力过猛会造成明显的痕迹。

櫻花

在平涂樱花等复杂形状的时候，要考虑好上色顺序，分块进行，以减少中途颜色干掉断层的情况。

调色：

一次性用橘红色颜料加少量水调和足量的颜料。

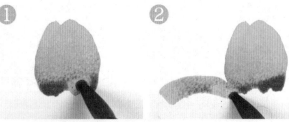

1 从顶端花瓣开始涂色，保持画笔笔尖上的水分充足。

2 涂画左侧的花瓣，把每片花瓣作为单独个体，逐一上色。

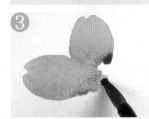
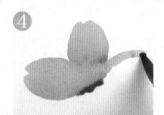
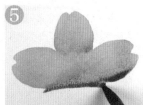

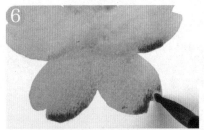

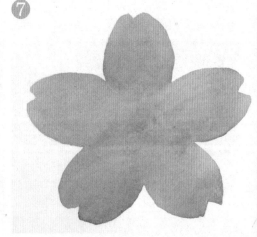

3 用基础的平涂方式完成第二片花瓣的平涂，并与第一片花瓣部分融合。

4 接着开始第三片花瓣的上色。

5 依次完成上半部分花瓣的平涂，并在不同花瓣交叠边缘没干的时候，自然接色。

6 从左至右完成下半部分花瓣的上色。

7 干燥后，有一些斑痕会自然消失，形成更平整的画面。

●**要点**

用餐巾纸吸掉画笔笔尖上一部分颜料，然后在颜料积留处顺着涂抹，吸掉多余的颜色。

2.2.2 渐变法

渐变法也是水彩绘画中一种非常重要的技法，可通过水分含量的多少表现出渐变的效果。我们要熟知并掌握与水渐变和与颜料渐变两种不同的渐变方法，并能灵活运用。

1 用平涂的方式在画纸的顶部顺着一个方向涂上一定厚度的颜色。

调色 1：

立即用画笔笔头向颜料中加入少许清水调和。

2 蘸取加入清水的颜料，覆盖第二笔的底边，涂上第三笔颜色。

3 重复上一步的上色方法，涂上更浅的第四笔颜色。

调色 2：

重复上一步的调色方法，继续向颜料中加入少量清水调和。

4 继续向颜料中加入更多的清水，重复上面的步骤，直至画纸底部，画面展现出由深到浅的自然渐变色彩。

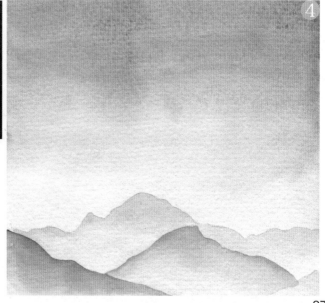

在本案例中，我们要掌握水分的调节，增加颜料降低水分含量，用由浅到深的方法画出精彩的渐变效果。

调色1：

用草绿色颜料加柠檬黄色颜料与大量的水调和。

1 从梨子颜色最浅的顶部开始上色。

调色2：

在颜料里加入少许草绿色，调和出稍微深一点的颜色。

调色3：

继续在颜料里加入草绿色，调和出更深一点的颜色。

2 快速地在第一涂层底边覆盖涂上第二种涂层颜色。

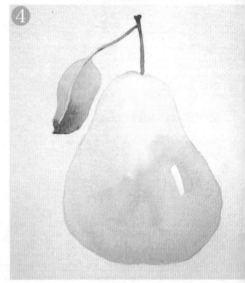

3 重复上面步骤，继续覆盖第二涂层边缘，涂上第三种颜色，梨子颜色依次渐变加深。

4 完成整个梨子的渐变上色，将叶子也渐变上色，并补充细节。

树叶

在本案例中，树叶上的颜色非常丰富，要通过多色的渐变接色为其上色。

1 用干净的画笔笔头蘸取第一种颜色为树叶上色。

调色：

先将需要的红、黄、绿色调和出来，方便上色时快速蘸取。

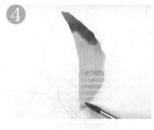

2 换用另一支干净的画笔毛头蘸取第二种颜色在第一种颜色边缘处上色。

3 慢慢靠近第一涂层，当两种颜色相交时，会逐渐自然地融合在一起。

4 在颜色干透之前，继续完成第二种颜色的上色部分。

5 在进行不好控制的大面积上色时，可以将叶片分成左右两半依次渐变。

6 按照上面的步骤，继续加入第三种颜色。

7 让未干的叶子部分自然相融、渐变，形成自然的多色渐变效果。

8 采用同样的步骤，完成两片叶片的上色，然后在颜色干透后，调和深色，用勾线笔画出叶片脉络。

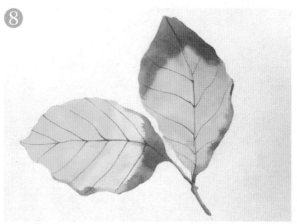

2.2.3 叠色法

叠色是充分展现水彩透明性的一种基础技法，在干燥的底色上覆盖相同或不同的颜色，可呈现出新的颜色，重叠部分的颜色会变深、变暗。

同色叠色

用同一种颜色在每一层底色干透后逐层叠加，可得到更深、更暗的颜色。

不同明度的颜色叠色

用不同明度的颜色叠加，同样会得到新的颜色，同时空间感和透气感更强，是水彩画中常用的叠色方式。

邻近色叠色

同色系颜色的叠加相当于在画纸上调色。因为水彩的透明性，两种相邻的颜色重叠可以得到新的颜色，但是会比直接在调色盘里调的颜色暗。

互补色叠色

两种互补色相叠加，颜色要干净且水分充足，以保证叠加得到的颜色灰而透。

瑞士卷

在本案例中，要掌握不同明暗层次叠色时水分的控制，及其上色技巧。

1 用橘红色颜料加一点点玫瑰红色颜料与大量的清水调和，为瑞士卷浅色部分上色。

2 浅色干透后，为瑞士卷的抹茶蛋糕部分轻轻平涂上最浅部分的颜色。

调色1：

用吸水性强的画笔笔尖蘸取草绿色颜料加少量橄榄绿色颜料与大量的清水调和。

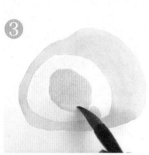

③ 同时用橘红色颜料与大量的清水调和，直接叠涂出草莓部分。

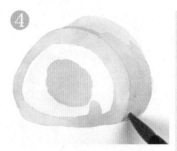

④ 待抹茶蛋糕底色完全干透后，在瑞士卷右侧的亮面暗部，从上至下一次性叠色。

调色2：

继续在调色1里加入一点点土黄色颜料和橄榄绿色颜料调和。

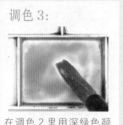

调色3：

在调色2里用深绿色颜料与足量的清水调和。

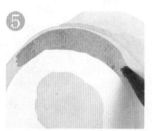

⑤ 用调色3在瑞士卷的暗部顺着一个方向快速叠涂，不要来回运笔，同时注意在亮部与暗部转折处留一点空距。

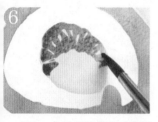

⑥ 用小一点的画笔笔头对草莓的细节部分进行叠涂，注意留白。

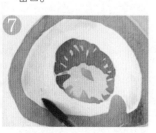

⑦ 在白色蛋糕部分，用天蓝色与清水调和的纯色直接叠涂。

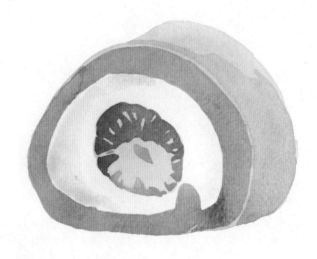

⑧ 用不同的颜色叠加，让画面层次更丰富、更立体。

2.2.4 枯笔法

枯笔是国画中的一种常见笔法，它通过颜料与画纸凹凸表面的不完全接触产生"飞白"。通过枯笔技法对海景的直接表现，可让画面更加生动。

海面

本案例中，用枯笔技法快速有效地表现出了海面效果。

1 用平涂方式分别为天空和海面上色，在左侧海平线处少量留白。

2 调和出足量的海面深色，用毛笔笔头充分蘸取颜料，然后用手指将水分挤出，控制颜料含量。

要点

当水分过多时，颜料会充分接触纸面，表现不出枯笔效果。

3 倾斜画笔，用画笔笔腹接触纸面，拖动画笔，笔触里会自然产生间隙留白。

4 在深色的海面部分叠加枯笔效果时，要等底层的颜色干透之后进行。

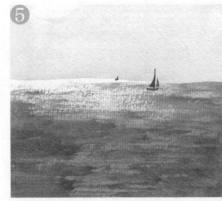

5 用枯笔技法画出波光粼粼的海面，最后叠加上远处深色的小船。

2.3 湿画法

相比干画法，湿画法的画面效果更加梦幻，画面交界处相对模糊、朦胧，过渡柔和，一般用于渲染有氛围的画面。

2.3.1 重叠法

湿画法中的重叠，我们一般称为湿的叠色，即在画面湿润的时候，掌握好干湿程度叠加颜色，使颜料在画面上自然晕开。

清水的重叠

1 用吸水性强的画笔笔头蘸取清水，在画纸上涂一层水。

2 用适量的水调和颜料，在涂水处上色，让颜色自然晕开，未涂水的边缘轮廓明显。

颜色的重叠

1 在湿润的画纸上，用点涂的方式涂色，观察不同量的水分导致的不同展色程度。

2 蘸取另一种颜色，在湿润的颜料中点涂，让颜料晕开、融合。

3 等画面干透后，颜色会稍稍变暗，且重叠效果会更加明显。

● **要点**

互补色重叠

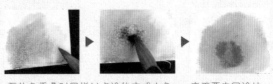

互补色重叠时同样以点涂的方式上色，一定不要来回涂抹，让其自然晕开，形成干净明艳的色块。

本案例练习水彩的重叠技法，同时注意二次重叠的要求，要让颜色重叠得干净、自然。

① ▶

1 先根据花瓣的上色范围，在花瓣上涂水，防止晕染过度。为花瓣涂上底色后，立即趁湿加入另一种颜色。

中心处的花蕊可在画面七八分干的时候，吸掉颜料擦出。

2 把控不好重叠上色的干湿度时，可以一朵一朵地依次上色，先用浅色为受光的花朵上色，再加深颜色，重叠出暗部花朵。

② 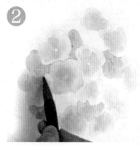 ▶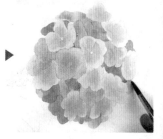

③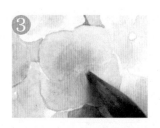

⑤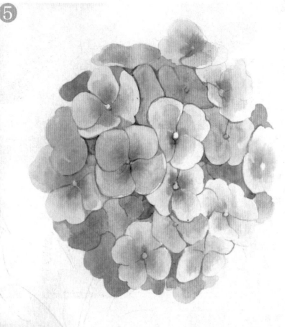

3 要在上层颜色完全干透后，再重叠上第二层水。

④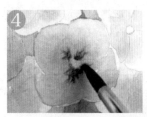

4 然后继续小面积地重叠上色，以让花瓣颜色更加丰富。

34

5 最后用深色整体调整画面，强调出绣球花的边缘及细节。

2.3.2 接色法

对比湿画法中的接色法和干画法中的多色渐变法，可以发现前者的融合效果更自然，并且在混色效果不太理想的木浆纸上使用时，更容易掌控。

1 在画纸上用水涂出一些形状，其中穿插一些不涂水的部分。

2 然后在相应的部分涂上颜料，颜料会慢慢地晕开，凸显出涂水的形状。

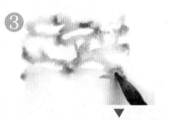

3 继续添加、接上不同的颜色，让涂水的形态更加明确，且颜色间的融合更加漂亮。

4 画面干透后，留白区域明显。可以用这种接色方式为叶片、花朵上色。

大面积背景接色

1 先用画笔笔尖在背景上刷足水分，然后涂上第一种颜色。

35

②

③

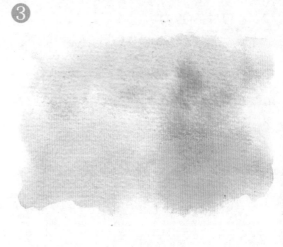

2 涂完第一种颜色后，立即涂上第二种、第三种颜色，在两种颜色融合处不要反复涂画。

3 干透后的颜色更加平整、柔和，可以用于表现天空和氛围。

桃子

　　通过本案例，可以学习怎样在纸上反复接色，特别是怎样在不太吸色的木浆纸上，让画面保持干净，让颜色更加真实。

①

1 为桃子整体涂上一层水，水分不要太多，否则会形成水洼。

调色：

先将画桃子需要的红色和绿色调和出来。

②

▶

2 从桃子边缘上色，为涂水部分自然收边。

要点

上色时颜料干掉后，可用笔尖覆盖少量颜色边缘，再轻轻涂上清水。

3 涂色时，画笔带过的部分的颜料不会扩散得太开，能很好地收住形状，而收笔处颜料足，颜料会扩散得很开。

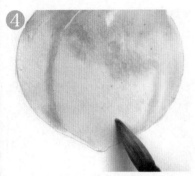

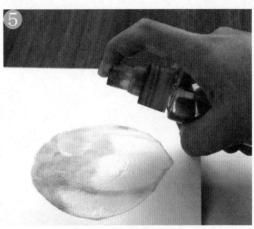

4 趁画面湿润，加入第二种颜色融合。

5 在颜色完全干透后，用喷壶均匀地在桃子上喷一层薄薄的清水。

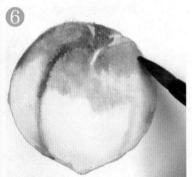

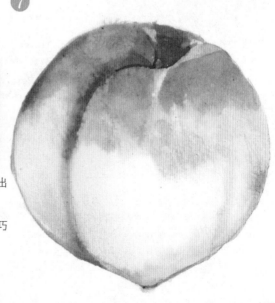

6 调和深一点的颜色，加深暗部，画出立体感。

7 在画面干透后，用干画法的叠色技巧补充细节、形状。

2.4 留白方法

在透明的水彩颜料中，白色是没有覆盖性的，而通过留白的方法利用画纸本身的颜色作为画面中的白色是水彩的一大特性。

2.4.1 直接留白

直接留白可以让画面更加生动，但需要在上色前考虑清楚再下笔。初学者可以先从简单的物体下手，练习直接留白技法。

西瓜

在如西瓜一样简单的形状留白中，可以直接留白，以练习留白技法，并加强我们的留白意识。

1 为西瓜左侧的亮面渐变上色。

2 用重叠技法为西瓜的暗面上色，同时可以直接留出亮面与暗面交界处的细长高光。

3 西瓜皮在上色时也要将边缘留白，明确形状关系和细节高光。

4 用小号画笔以打钩的方式画上西瓜籽。

5 最后为西瓜的亮面叠加一层颜色，在西瓜籽边缘留出叠色，让西瓜更有光泽。

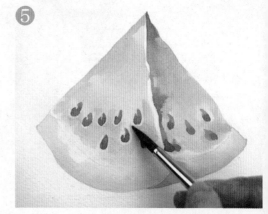

2.4.2 勾线留白

勾线留白是最常用的一种留白方法，可用铅笔将所需留白的部分轻轻勾出，上色的时候要避开勾出的区域，完成留白。

全勾边

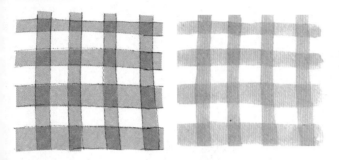

将留白和上色的部分明确勾画出来，以方便我们更准确地上色。

单勾边

勾画有规律的图案的留白时，线条太复杂容易造成混乱，可以只勾画一边，厘清规律再上色、留白，如褶皱纸杯、格子图案等。

醋栗

在本案例中，分别运用全勾边和单勾边技法直接展示了勾线留白的效果。

①

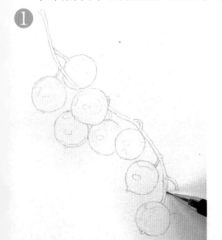

要点

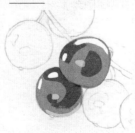

先分析醋栗的明暗关系，然后将高光、反光勾画出来。

1 将醋栗上两个光源的高光、反光和明暗交界线部分分别仔细勾画出来。

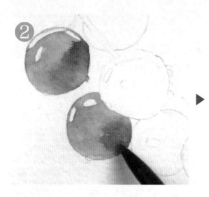

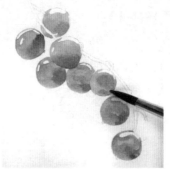

2 为醋栗上第一层颜色时，要留白顶部勾画出来的主光源的高光部分。

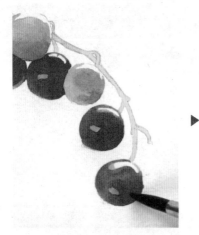

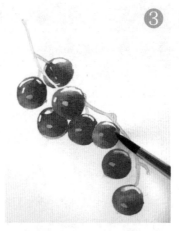

3 接着再叠加第二层颜色，留白次光源的高光形状。

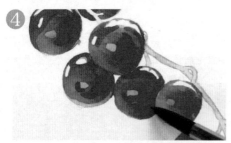

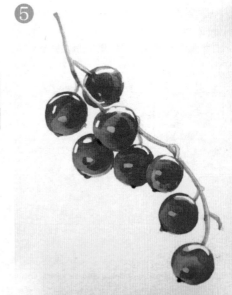

4 用更深一点的颜色，在第二层颜色干透后，叠加明暗交界线，留出少量反光。

5 最后为枝条画上暗部，添加重色细节。

2.4.3 用留白胶辅助留白

留白胶是一种比较常用的留白辅助工具，可用于处理一些难以控制的留白部分，如雪景等。

留白胶使用工具

留白胶很伤笔头，可以准备一支专门的画笔或废弃的画笔蘸取留白胶。油画刮刀也可以配合留白胶做出多种留白效果。

画笔

刮刀

直线效果

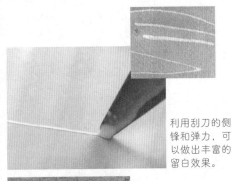

利用刮刀的侧锋和弹力，可以做出丰富的留白效果。

斑点效果

白雪皑皑的冬季

在本案例中，灵活运用留白胶进行了多次留白处理。

（留白胶）①

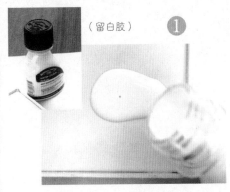

1 往调色盘里倒入适量的留白胶待用，然后立即盖好留白胶的瓶盖，防止瓶中留白胶挥发、干掉。

2 大概按照留白胶与水 3:1 的比例调和均匀，因为留白胶浓度太高容易伤纸，所以需要用适量的水中和一下。

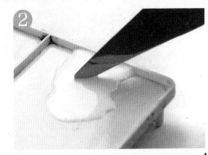

41

3 在画面上弹动刮刀片，随意地弹出雪花部分的留白胶。

4 等画纸上的留白胶彻底干透后，用接色的方法晕出背景底色。

5 待背景色干透后，再次用留白胶覆盖出树枝上的白雪部分和远处的太阳。

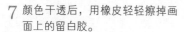

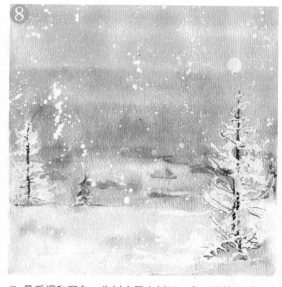

6 在留白胶干透后继续加深背景和远处细节。

7 颜色干透后，用橡皮轻轻擦掉画面上的留白胶。

8 最后调和深色，为树木画上树干，白雪覆盖的树木就出来了，绘制完成。

糖果罐子

在本案例中,运用橡皮章制作留白的重复图案,方便快捷。

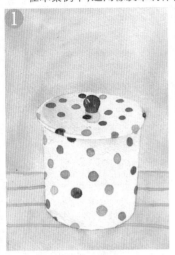

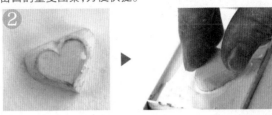

1 完成罐子的上色,为背景平涂上一层浅浅的粉色。

2 橡皮章可以用来做出各种留白图案,但形状太复杂时,留白胶印出来的图案可能不够完整。

3 用橡皮章蘸取调和的留白胶为背景印上图案。

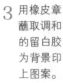

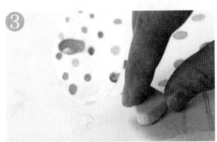

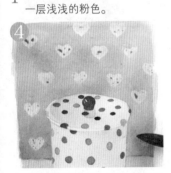

4 留白胶干透后,再次为背景整体叠加一层颜色。

5 最后,颜色干透后,轻拭留白胶,在去掉留白胶时,会带走一点点底色。

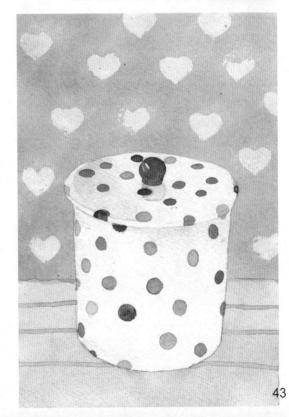

2.4.4 特殊留白

　　通过刮擦或使用白色涂料的特殊留白方式，可以将水彩玩得更有创意。多思考、多试验，我们就能找到更加行之有效的留白方法。

刮擦工具

刮擦的工具要坚硬，用刮刀或笔头刮擦留白时，都要在画面未干时进行。

快速有力地拖动刮擦工具可做出细长的留白，常用此方法制造树枝肌理和草丛留白。

刮刀　　　　笔头　　　　美工刀

● **要点**

颜色未干时刮擦的速度很慢，会加深刮擦部分的颜色。

白色涂料

高光笔　　　丙烯

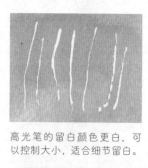

高光笔的留白颜色更白，可以控制大小，适合细节留白。

丙烯的白色可以用画笔调和，自由运笔留白。

可用覆盖性强的白色涂料直接在画面上涂出白色部分，但是会少了水彩画特有的透明性，可以少量使用。

● **要点**

涂蜡留白

因为涂蜡的部分不吸水，所以图案会凸显出来，而且上蜡的形状不好控制，所以这种方法不常使用。

猫咪

猫咪胡须、眼睛高光等一些细小的留白，可以用白色颜料和高光笔最后覆盖上色。

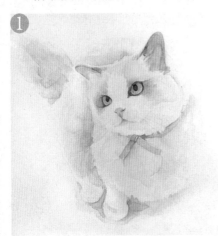

1 完成猫咪的整体上色。

2 用白色丙烯与少量的水调和，浓稠一些。因为丙烯干后没法继续使用，所以用多少挤多少。

3 用勾线笔蘸取白色颜料，为猫咪的胡须、眼睛和耳朵周围的绒毛上色，画出更丰富的毛发层次和质感。

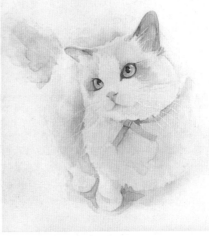

4 用高光笔仔细为猫咪眼睛上的高光上色，让眼睛更加透亮。

45

2.5 特殊技法

用不同的工具或方法，可以创作出一些特殊的肌理效果，因为有很多不确定性，所以出来的画面效果也是自由而独特的。应慢慢摸索，用特殊技法大胆、放心地玩水彩，为画面添彩吧！

2.5.1 撒盐法

撒盐法是大家比较熟悉的一种特殊水彩绘画技法，通过食盐颗粒吸收周围的颜料，产生特殊的肌理效果。因为食盐对画纸有一定的腐蚀性，所以不建议经常使用。

不同方式的撒盐

可通过聚拢和分散的方式，在湿润的橘红色涂层上撒盐，干透后，抖掉未溶解的食盐颗粒，得到不同的肌理效果。

不同纸张的撒盐

梦法儿　　　　　　获多福

对比在木浆纸和棉浆纸上的撒盐效果。受水彩纸的吸色特性影响，在木浆纸上撒盐的边缘痕迹较明显。

●要点

颜料的扩散性

用不同的颜料制作撒盐效果时，会产生不同的肌理效果，这主要取决于颜料的扩散性。用扩散性好的颜料可以制作出漂亮的撒盐肌理。

泰伦斯：群青

要控制好画面的干湿程度，画面太干时，体现不出撒盐效果。

在本案例中，对孔雀的背景运用撒盐法，让画面的虚实效果更加强烈。

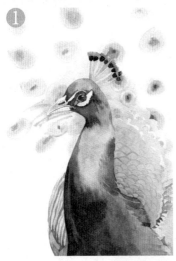

1 先画出孔雀的主体和羽毛，融入背景的尾巴要适当减淡、虚化。

2 用吸水性比较强的画笔笔头蘸取水分充足的颜料，为背景上色。

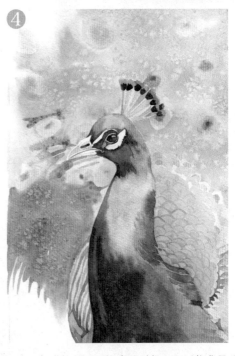

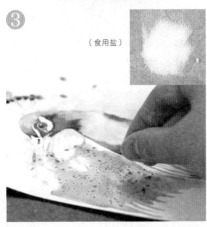

（食用盐）

3 趁画面湿润时，赶快将食盐颗粒撒在画面上，静待其反应。

4 在不好掌控画面干湿度的时候，可以将背景分成不同区域，一块一块地用撒盐技法处理。干透后，撒盐效果就清晰呈现出来了。

要点

空间层次

将孔雀的头、身作为画面的主体，刻画完以后，用接色法画上浅浅的尾巴羽毛图案，拉开空间层次感。

2.5.2 滴水法

滴水法是在画面色层未干的时候滴清水，用清水冲开画面颜色，以形成斑点效果的特殊技法。初学者常常会在绘画时无意识地做出滴水效果，但有意识使用时又不太好把控。练习、感受滴水法，将画面效果更加丰富地表现出来吧！

不同纸张的滴水效果

在不同的画纸上，用不同的颜料，在不同的干湿程度上，可以滴出千变万化的滴水效果，让水彩的自由性在可控的范围内得到丰富的变化吧！

木浆纸

木浆纸形成的水滴边缘非常明显，不容易散开，蓝紫色效果最为明显。

梦法儿（1） 梦法儿（2）

棉浆纸

棉浆纸的滴水边缘相对会弱一些。一般要在颜料七分干的时候滴水，同时不同颜料的扩散性也会导致画面效果的不同。左图（1）为樱花泰伦斯，左图（2）则为史明克。

获多福（1） 获多福（2）

 要点

干湿把控

底色水分的控制是滴水法的关键，棉浆纸吸色性强，所以上色后静置的时间越久，滴水后的图案纹理越不清晰。

涂上底色后，如果纸面凹凸不平，水流向凹陷处，会影响滴水分布效果，所以可以先在上色前裱纸。

翩飞的蝴蝶

本案例中，背景用滴水法处理，衬托出作为主体的蝴蝶，表现出梦幻的背景氛围。

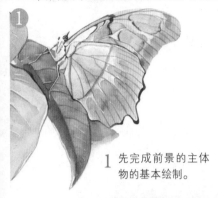

1 先完成前景的主体物的基本绘制。

2 在主体画面干透后，开始调和背景色，沿着边缘仔细涂画，在靠近主体的周围时，颜色适当地加深，以突出主体画面。

3 观察背景上色的干湿程度，在颜料六七分干的时候，用吸水性强的画笔笔头蘸取清水，对画面进行滴水，水在画面上自然晕开，形成自由变化的水纹。

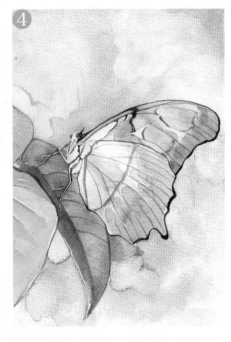

4 虽然明亮的黄橙色背景在显示滴水效果时会相对弱一些，但是柔和的画面背景会让蝴蝶更加梦幻。

● **要点**

晕色刻画

蝴蝶翅膀上的局部接色比较丰富，厘清接色图案，为翅膀上色。颜色干透后进行细节刻画，为防止背景与蝴蝶融合，靠后翅膀的边缘色要在上完背景颜色后再加深。

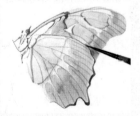

2.5.3 喷洒法

用喷洒法可为画面添加更有趣的效果和质感。用画笔、牙刷、喷壶等，在画面上轻弹、喷洒，可以表现出植物、星空和氛围。

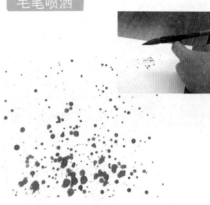

用牙刷头蘸取含足量水分的颜料，在画纸上方用大拇指轻轻拨动刷头，得到像喷枪一样均匀、细腻的喷洒效果。

用毛笔等一些吸水性强的画笔笔头蘸取颜料后，轻敲笔杆，颜料呈发散状地分布在画纸上，越靠近笔头的下方，肌理斑点越大。

分别在打湿和干燥的画纸上，轻弹蘸满红色颜料的圆头尼龙画笔，喷洒在湿润画纸上的颜料会稍微散开一些，形成松软、模糊的斑点，干底画纸上则呈现明显的斑点肌理。

湿底喷洒

干底喷洒

不同材质的喷洒效果

尼龙画笔笔头因为弹性强，吸水性弱，喷洒出来的肌理会比较均匀，但是抖动会比较费力。

不要仅用牙刷的顶端蘸取颜料，还要在调色盘里来回刷动，使牙刷中间部分也充分蘸取颜料。

盛开的樱花

用喷洒法快速地为樱花上色，结合干湿喷洒，可让樱花层次更加丰富。

1 先将樱花树后的建筑用湿画法画出，有遮挡关系的樱花部分要留白。

2 观察画面，并用画笔笔头蘸取清水打湿建筑周围的樱花。

调色：

用橘红色和玫瑰红色加大量水调和均匀。

3 用尼龙画笔笔头充分蘸取颜料，在画面打湿部分上抖动。

4 根据樱花分布效果调整颜料喷洒的疏密。

5 在湿底喷洒干透后，用毛笔在樱花部分随意地轻弹。

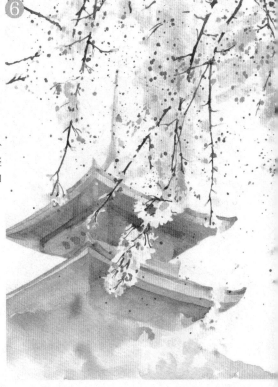

6 毛笔喷洒会有大小不一的斑点效果。最后在画面完全干透后，画上樱花的嫩芽和枝干。

2.5.4 洗色法

在颜料完全干透后，可以重新用清水溶解画面，描绘出新的形状。一般在上色错误时，可用洗色法进行小面积修改，洗色的效果非常有趣，有兴趣的话可以慢慢研究。

木浆纸的吸色性差，比较容易清除表面的色彩，但是会显得很呆板。

相对来说，棉浆纸吸色性好，颜色不易洗掉，画面相对柔和。

不同画笔的洗色效果

平头画笔

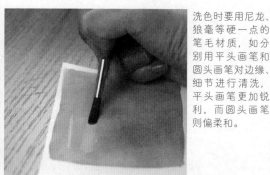

圆头画笔

洗色时要用尼龙、狼毫等硬一点的笔毛材质，如分别用平头画笔和圆头画笔对边缘、细节进行清洗，平头画笔更加锐利，而圆头画笔则偏柔和。

● 要点

用笔要干净

用清水洗色时，一定要保证画笔笔头的干净，可在纸巾上擦拭掉笔头多余的颜色，避免画笔颜料被吸入画面，越洗越脏。

洗色时一定不要混入对比色，否则会产生更脏的颜色。

2.5.5 遮蔽法

在画纸上画直线边缘或大面积上色时,可以借用厚一点的纸片或纸胶带进行遮挡,不仅让上色更加方便,也使画面边缘更加干净利落。

小木屋

对边缘比较明确的小木屋,可用遮蔽法快速、明确地上色。

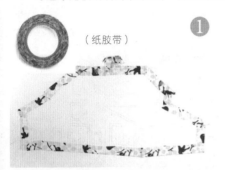

1 木屋周围都是绿色植物,为快速画出它们,先用纸胶带沿着小木屋线稿轮廓遮蔽一定的宽度。

2 接着在纸胶带的外部依次上色、叠色,遮挡的部分涂不上颜色。

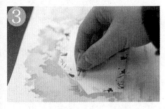

3 在画面彻底干透后,将纸胶带缓缓撕下,纸胶带黏性适中,不会伤纸,留出了干净的小木屋外形。

4 用调好的橘红色颜料轻轻地为小木屋涂画底色。

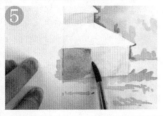

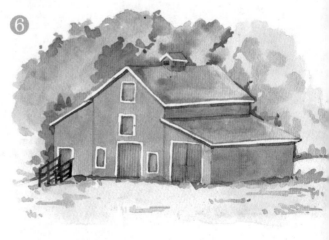

5 画面干透后,用纸片遮挡涂画暗部,留出竖直的边缘转折。

6 最后,为画面涂上重色,强调出门窗、屋顶的厚度。

53

2.5.6 海绵肌理

　　用海绵可做出特殊的画面肌理效果，并且不同的海绵，得到的肌理效果也会不同。常用的一般是人造海绵，天然海绵相对较贵，但是肌理效果会更自然好看一些。

大树

　　通过本案例，可以掌握对海绵肌理的运用。在画树木的时候，用海绵上色更加透气。

2 一次性调和足够多的颜料，用人造海绵挤压吸收。

1 将大树周围的景物和枝干画出，与大树相接的天空和间隙，用湿画法模糊边缘上色。

3 沿着枝干，用蘸了颜料的人造海绵在画纸上按压，调整人造海绵的大小和按压力度，做出肌理效果。

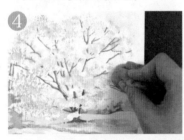

4 用黄色颜料完成大树的第一遍肌理上色，并整理观察，调整好疏密。

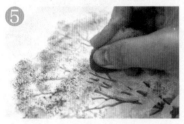

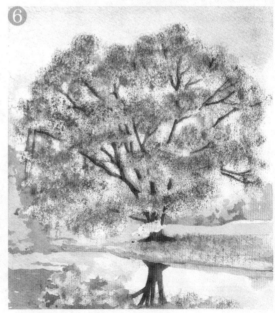

5 在第一层肌理涂层干透后，用红色颜料叠上第二层肌理，并留出少许空间间隙，透出底色。

6 可以继续用人造海绵叠加一些颜色，但是一定要在上一涂层干透后，才能叠加。

第 3 章

画好一幅水彩
你需要了解的几件事

了解水彩的基本知识和技法后，本章将学习水彩的色彩和素描知识，同时为画出一幅水彩画做好上色前的准备。

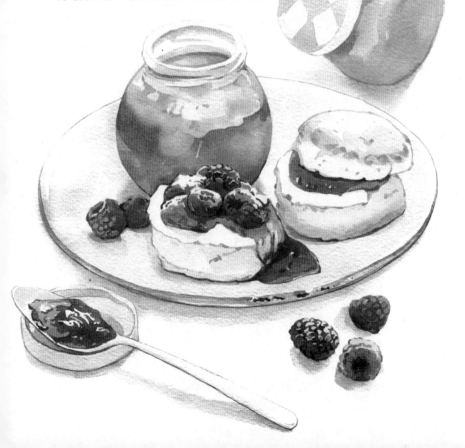

3.1 调配颜色

初学者在画画的过程中，经常会遇到有些颜色无法调和出来的情况。了解和学习色彩的基本知识和搭配，将有利于我们解决该问题。

3.1.1 绘制色环

在色环中，能够清晰地理解 6 种主要颜色——黄、橙、红、紫、蓝、绿之间的关系。

三原色与间色的 6 色色环

黄（原色）

绿（间色）

橙（间色）

蓝（原色）

红（原色）

紫（间色）

红、黄、蓝为三原色，是不能由其他任何颜色混合得到的，因此也是颜料中的基本色，而橙、紫、绿三间色则分别是由两种原色混合所得的。

12 色色环

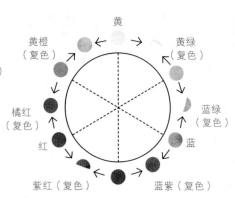

黄

黄橙（复色）

黄绿（复色）

橘红（复色）

蓝绿（复色）

红

蓝

紫红（复色）

蓝紫（复色）

介于原色和间色之间的颜色为复色，也就是色环中间色相互混合后所得的颜色。在色环中 180°相对应的颜色为互补色，相邻的则为近似色。

渐变色环

将原色和间色 6 种颜色通过颜料和水量的调配，可画出更加直观的渐变色环。

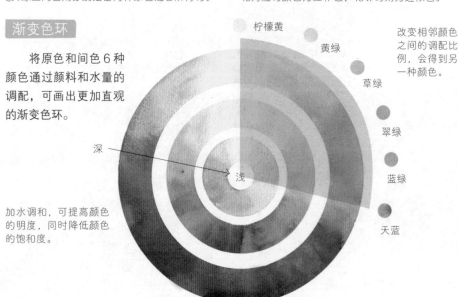

柠檬黄

黄绿

草绿

翠绿

蓝绿

天蓝

改变相邻颜色之间的调配比例，会得到另一种颜色。

深

浅

加水调和，可提高颜色的明度，同时降低颜色的饱和度。

3.1.2 色调搭配

　　掌握色环的基本概念和知识后，可运用色环练习色调的搭配，控制调色比例，调和出不同的色调，为物体涂上更加真实的颜色。

苹果

　　通过本案例，认真观察，一步一步调和出更加真实的苹果颜色。

1　将苹果的线稿勾画出来，叶子和果蒂部分可以自行调整。

苹果实景照片

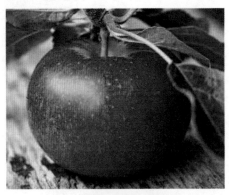

a 色

2　先用亮部最浅的颜色为苹果打底。

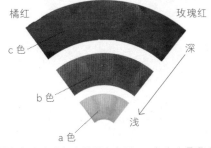

橘红　　　　　　　　　玫瑰红

c 色　　　　　　　　　　深

b 色

浅

a 色

橘红色与玫瑰红色的混色色环，c 色为水量最少的颜料状态，a 色为水量最多的颜料状态。

b 色

b 色

3　逐渐加深苹果颜色，用丰富的颜色层次让苹果的色彩过渡更加自然、真实。

4　用明度低且饱和的重色为苹果叠上最深的暗部色彩，让苹果的立体感更强。

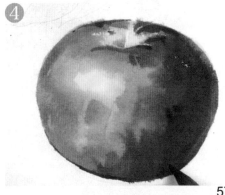

⑤

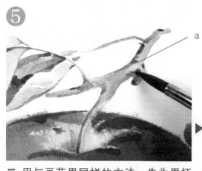 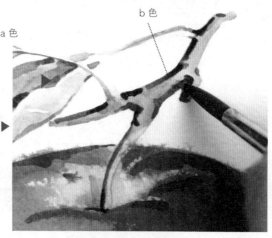

⑤ 用与画苹果同样的方法，先为果柄部分的固有色打底，然后叠加重色画出其体积感。受苹果颜色影响，果柄整体偏暖。

橘黄 赭石

深

b 色

浅 a 色

橘黄色与赭石色的混色色环，b 色为水量最少的颜料状态，a 色为水量最多的颜料状态。

⑥

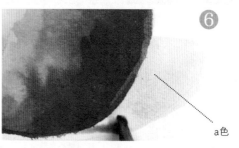

a色

⑥ 为体现出苹果受到较强光线的照射，用偏紫的颜色描绘苹果的投影。

⑦

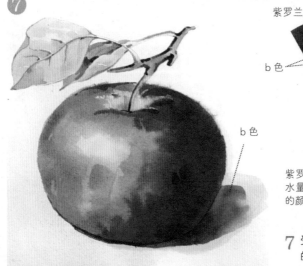

b 色

紫罗兰 赭石

b 色

深

a 色 浅

紫罗兰色与赭石色的混色色环，b 色为水量最少的颜料状态，a 色为水量最多的颜料状态。

⑦ 受苹果红色的影响，在靠近苹果的投影部分，重叠上少许环境色。

3.1.3 常用的叠色与混色

　　混色与叠色是水彩特有的一种绚丽的艺术效果。下面给出了一些常用的叠色与混色，可以根据自己的配色习惯和爱好使用，以方便上色。

叶片混色

柠檬黄色、中黄色、深绿色混色。　　中黄色与草绿色加少量柠檬黄色混色。　　天蓝色与草绿色加一点点翠绿色混色。

 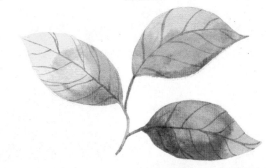

群青色加深绿色与草绿色混色。

花朵混色

天蓝色与橘红色加一点玫瑰红色混色。　　玫瑰红色与柠檬黄色混色。　　橘红色与玫瑰红色加少量普蓝色混色。

中黄色、橘黄色与橘红色混色。

59

天空混色

天蓝色、橘红色与中黄色混色。

普蓝色、钴蓝色加一点紫罗兰色与钴蓝色混色。

赭石色加橘红色与中黄色加橘黄色以及橘黄色加少量橘红色混色。

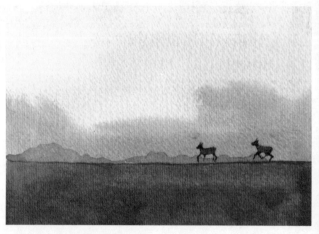

钴蓝色加少量群青色与中黄色加一点点橘黄色混色。

邻近色叠色

草绿色上叠加天蓝色。

天蓝色上叠加紫罗兰色。

橘黄色上叠加玫瑰红色。

对比色叠色

柠檬黄色上叠加紫罗兰色。

草绿色上叠加玫瑰红色。

橘黄色上叠加天蓝色。

3.2 必备的素描知识

学习并掌握了色彩的基本知识和水彩绘画的基本技法后，我们需要回顾一下素描知识，加深对物体形状的理解，培养画面构图、立体感的空间透视表现、线稿的绘制和明暗关系的分析意识。

3.2.1 关于构图

绘制每一幅作品前，首先需要从构图上对所要绘画的物体进行思考，思考物体在画面上的大小、分布，预想作品将在纸面上展现的构图效果。

平行分割构图

 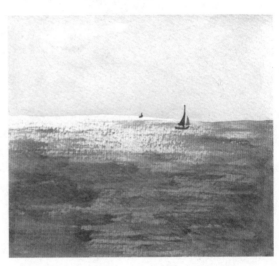

用水平线将画面分成两部分，且不要平均切分，而要有侧重地分割画面，同时用某一点在水平线上破一下一分为二的布局，得到和谐的画面。

静物、美食构图

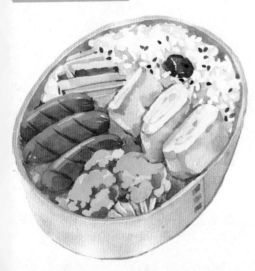

选取有一定透视角度的构图方式，且要突出画面的要点，如美食绘画要着重于食物上，突出食物。

首先对整体画面要有明确的构图设想，然后错落有致地排列组合画面中的物体，避免几个物体处于同一水平线上。

曲线构图

"S"形的曲线构图在表现花卉时更有节奏和画面感。常用的还有圆形构图和"C"形构图等。

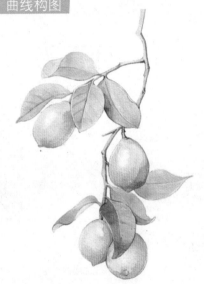

发散性构图

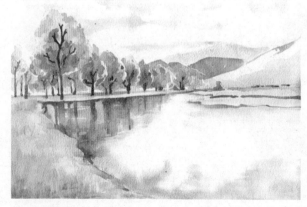

在风景构图上，常用发散性的构图方式，以突出画面空间感和视觉中心。

3.2.2 必备的透视知识

实际观察就会发现，绘画中的正方体的盒子并不像数学中的正方体一样，十六条边都相等，而是离你越远的边，就越短，这就是最直观的透视原理。

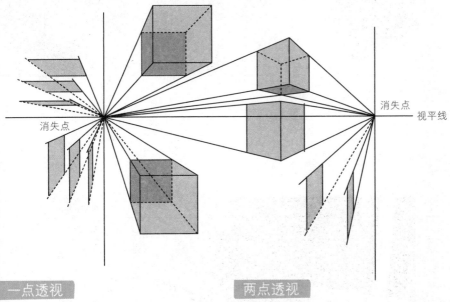

一点透视

正六面体与地平线平行，正六面体的消失点向一个方向聚拢，这就是一点透视。水平线与垂直线都是相互平行的。

两点透视

观察水平的物体时，物体中的左右两侧分别有两个消失点交于视平线上，这就是两点透视。

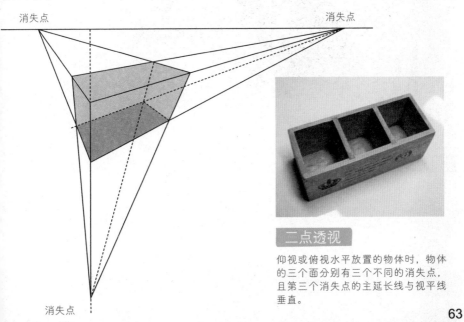

二点透视

仰视或俯视水平放置的物体时，物体的三个面分别有三个不同的消失点，且第三个消失点的主延长线与视平线垂直。

从不同角度观察小木马

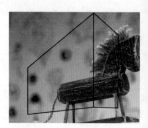

俯视：
从小木马的上方观察到的小木马。

平视：
眼睛与小木马处于一条水平线时观察到的小木马。

仰视：
从地面往上观察到的小木马。

画面的空间透视分析

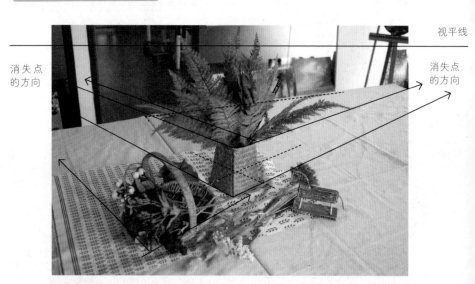

视平线

消失点的方向

消失点的方向

如图所示，采用两点透视确定画面的整体透视关系。画面的两个端点分别位于左右两侧的消失点上，桌上的静物、桌布都采用相同的透视关系画出来。

空间的远近关系

	比例	色调	细节	对比
远	小	浅	少	弱
近	大	深	多	强

学习透视的基本知识，主要是为了处理好画面的空间关系。绘制物体时，要遵循"比例、色调、细节、对比"四个重要元素的空间规则，处理好物体的空间远近关系。

3.2.3 线稿造型

　　线稿造型在水彩绘画中也是必不可少的，即使直接上色，不起线稿，也需要画者有极强的造型能力。通过本节的几种线稿造型训练，来加强形体的塑造吧！

速写

速写是画好线稿造型必不可少的训练方式，带上一支笔、一个画本，随时随地将身边的事物、景物记录下来吧！

铅笔：

铅笔是常用的速写工具，其画出的线条粗细灵活，虽然可修改，但是应该尽量避免用橡皮擦拭。

中性笔：

携带方便，且可以配合着水彩使用。

圆珠笔：

线条圆滑，可配合多种颜色使用。

画好速写的关键在于勤画、敢画，开始时，可以用快速涂画的方式进行练习。

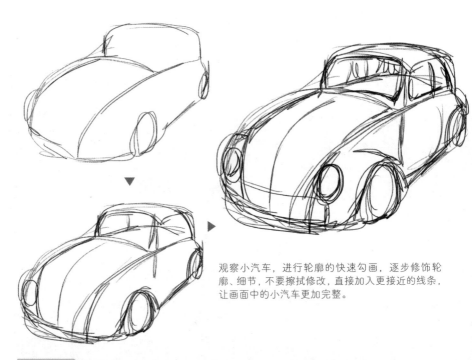

观察小汽车，进行轮廓的快速勾画，逐步修饰轮廓、细节，不要擦拭修改，直接加入更接近的线条，让画面中的小汽车更加完整。

测量法

对于相对复杂的物体，为了让物体形状更加准确，可以用素描中常用的测量法进行对比测量。

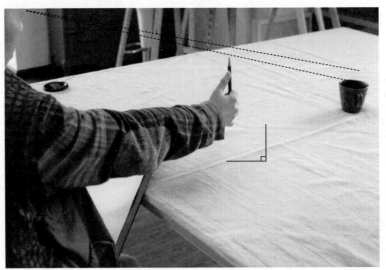

掌握测量法的正确姿势，避免因姿势错误带来的误差。固定作画位置和高度，伸直手臂，画笔与手臂垂直，始终保持画笔与身体有一个胳膊长度的距离。

几何概括法

在绘制静物时常常会发现，很多物体都是由不同的几何形体组合而成的，因此采用几何概括法，可以快速地绘制出大致的物体形状。

1 观察画面中的静物，杯子和花瓶都有比较明确的几何形状。

2 用几何形体分别将画面中每个静物的各个部分概括出来。

3 去掉被遮挡的几何形状线条，留出物体的基本线条轮廓。

拓印法

这是一种比较简便的方法，绘制出来的线稿很准确，但是长期使用会降低我们绘画的造型能力，也失去了绘画的乐趣，画面不复杂时要少用。

1 将所要绘画的物体进行黑白或彩色打印。

2 确定画纸的正反面，将打印的图案背着贴于画纸的背面。

3 在光线较暗的房间使用透写台，沿着透出的图案仔细勾画即可。

3.2.4 怎样分析明暗关系

　　仔细观察并分析物体的明暗关系是素描中必不可少的步骤，可为上色时表现出物体的立体感打好基础，让画面更加整体。

分析物体的明暗面

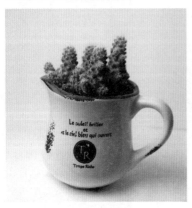 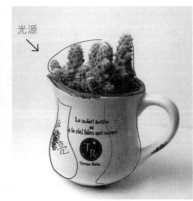

光源

整体分析物体的明暗关系，弄清物体的亮面和暗面，中间过渡的面为灰面。

分析物体的光影

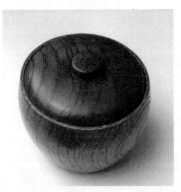 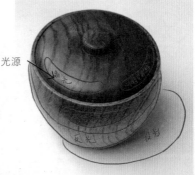

光源

确定物体整体的明暗关系后，仔细分析让物体更加立体的几大光影要素：高光、明暗交界线、反光及投影。

要点

统一光源

观察右图，会发现图中存在两个高光，且投影模糊，因此可以判断环境中有两个光源，这也是生活中常见的多光源存在的情况。
因此，在绘画的时候，除了人为地控制统一光源外，还可以自行确定一处光源。

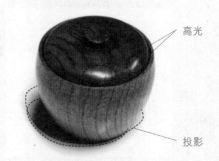

高光

投影

第4章

在实际操作中掌握水彩

本章有针对性地讲解水彩中最重要的"水"的运用，并针对其中常见的绘画难点和问题进行案例分析。

4.1 熟练"水中作业"

　　水彩绘画就是以"水"为媒介调和颜料的作画方式。因此，水在水彩绘画中的运用非常重要。

4.1.1 水量的控制

　　在实际的水彩绘画中，初学者在用水调和颜料时多少有些畏首畏尾，不知道该怎样控制水量。下面依水量的多少分为四个量级，以方便初学者学习和掌握。

水量的多少

适量水

先将玫瑰红色和橘红色按照第 2 章的"蘸色与调色方法"调入调色盘。

少量水

在调和的颜色中再慢慢加入少量颜料调和，让颜色更深、更饱和。

足量水

在调和的颜色中，用画笔再次加入清水与颜料调和。

大量水

继续加入清水，使水分足够多，让调和的颜色更浅。

水量的多少决定颜色的深浅、明暗

 ◀ ▶ ▶

初学时可以一点一点地加入清水，再在试纸上试色，逐步练习并掌握用水量。

4.1.2 单色练习

水量的控制是画好水彩画的关键。下面通过单色练习，更加直接地感受在画水彩画的过程中，每层上色时的水量及颜色的深浅变化。

通过樱桃苏打的单色练习，控制好上色时的水量，用颜色的深浅变化将物体的明暗表现出来。

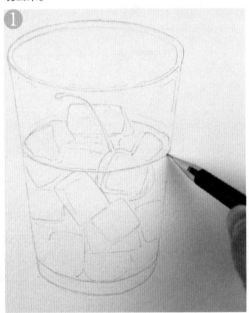

调色1：

在橘红色颜料中加入大量的水调和均匀。

1 用铅笔勾画出物体的形状和上色部分，上色前可用可塑橡皮适当减淡线条，让画面更干净。

2 在侧面用调和的浅色平涂上苏打的第一层颜色。

● 要点

用渐变的上色方法，让明暗边缘更柔和。

3 露出的顶面和杯身，高光更明显，受到的环境色影响也更强烈，需仔细画出。

4 在底色干透后，用同样的颜色将苏打中冰块的基本明暗表现出来。

71

调色2：

在调和好的第一层颜色中，继续加入少许橘红色颜料调和。

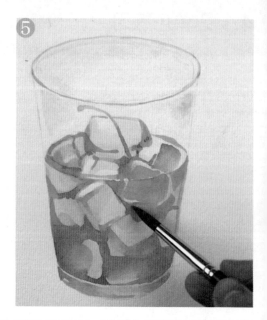

5 加强苏打的明暗关系，将冰块和液体对比出来。

6 用勾线笔蘸取颜料，刻画杯子和冰块的形状边缘，让物体更加明确。

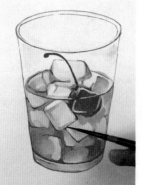

调色3：

在上一步颜色的基础上继续加入少许橘红色和大红色，减少水分。

7 继续用深色调整细节，并在杯底的暗部叠色。

● 要点

用勾线笔细致勾画杯口，区分杯口内外线条的粗细变化，加粗内线条的转折处，让杯口更加立体。

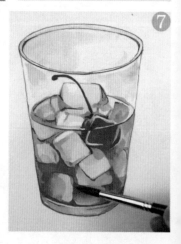

4.1.3 配色练习

通过调节画面中色彩的明度、饱和度、冷暖及虚实对比，将画面的空间感表现出来。与素描上的空间处理方法不同，下面我们练习一下水彩配色的方法吧！

烟雾朦胧的建筑群

在本案例中，运用配色对比表现出了建筑群的空间感。

①

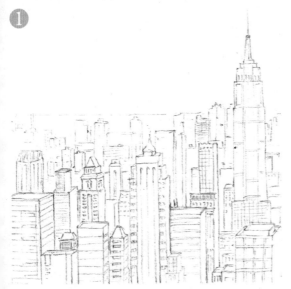

1 在勾画线稿时，通过线稿的细节对空间的远近作一定的区分。

②

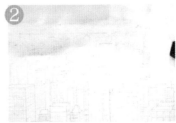

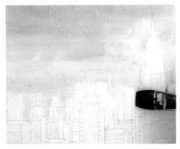

2 用普蓝色加少量群青色调和的蓝灰色为天空部分涂色，并模糊天空与远处建筑群的交界处，然后留出前景建筑。

● 要点

用偏冷的蓝灰色和偏暖的橘黄色形成色彩对比，得到视觉上的基本的空间关系。

蓝灰色

橘黄色

③

3 接着用中黄色颜料加一点点橘黄色颜料与大量的水调和出的偏暖一点的黄色，作为建筑群整体上色，并与天空渐变接色。

73

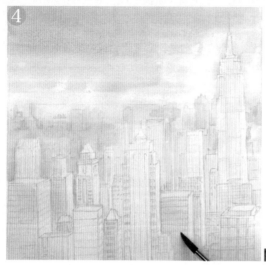

用玫瑰红色叠加在蓝灰色上形成紫灰色，与前景建筑叠加后的纯度形成明显对比。

4 在远处的建筑轮廓和前景建筑的暗部上叠加浅浅的玫瑰红色，加大色彩的纯度和建筑细节的对比，再次拉大空间关系。

5 用一点点黑色颜料加少量量赭石色颜料与足量的水调和的颜色，为中心建筑加上重色，并在暗面画上建筑的窗户细节。

6 整体观察画面，调整画面的空间协调性，让画面虚实过渡更自然。

要点

虚

实

对比出建筑的远近细节程度，得到近实远虚的空间效果。

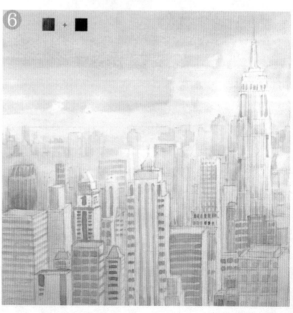

4.2 水彩绘画难点突破

本节针对水彩绘画中一些常见物品的绘画难点进行细致讲解，通过不同的技法更好地展现物品效果。

4.2.1 润泽质感的食物

食物的润泽感主要用水彩的透明性表现，透亮的颜色与巧妙的高光，让画中的食物看起来更加可口。

层次和调色

用同色系颜色叠加物体时，保持叠加的每层颜色水量充足，色彩纯度高，可让画面颜色更加透明、亮丽。

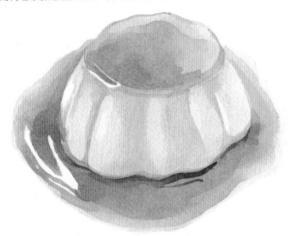

布丁上，可用不同的橘黄色系颜色叠色加深，让颜色过渡更加自然有层次，使物体更加水润。

形状灵活且明确的高光

不同形状的食物上，高光形状也形态各异。这些高光形态，不仅边缘明确，还表现出灵活的变化，让食物光泽感更强。

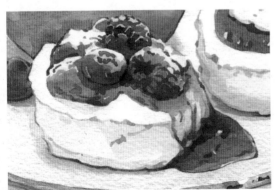

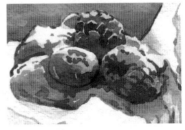

果酱的表面凹凸不平，造成不规则的高光，蓝莓和树莓上，则要顺着表面的起伏留出高光。

水润的布丁

布丁的每一层颜色和上色留白都要更加清晰，以方便读者学习。

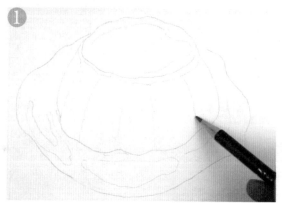

1 勾勒出布丁的形状和细节图案，同时高光和层次的形状也要轻轻地画出，以方便上色。

2 用中黄色颜料与大量的水调和，然后为布丁整体涂上最亮的颜色。

3 用中黄色颜料加入少量橘黄色颜料与足量的水调和，然后等画面干透后，涂上第二层固有色。

要点

仔细留出勾画的高光部分，边缘要清晰。

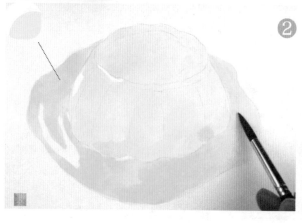

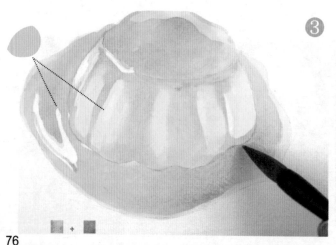

要点

用渐变的上色方式让布丁转折处更加柔和。

④

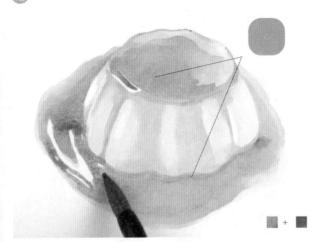

要点

区分出焦糖和布丁的颜色，即可确定整个布丁的基本明暗关系。

4 待画面干燥后，用橘黄色颜料加一点点橘红色颜料与大量的水调和，然后渐变叠加焦糖部分。

⑤

要点

叠加层次要丰富、透明，让物体更加水润。

5 在上一步的颜色中加入少量的橘红色颜料与足量的水调和，然后继续叠出焦糖上的层次。

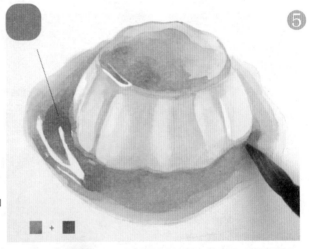

⑥

要点

虚实结合的边缘处理，让画面更有空间感。

6 用橘红色颜料加赭石色颜料与适量的水调和，为布丁顶部画上重色，用适当的渐变过渡。

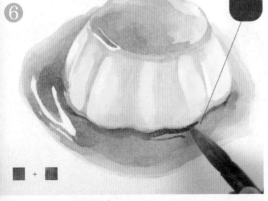

4.2.2 透明物

玻璃制品、水滴等透明物体，可通过颜色对比体现出来，而宝石等透明物体，则可通过丰富的切面和渐变叠色产生强烈的透明感。

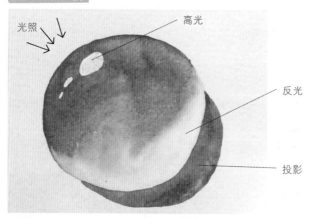

光照

高光

反光

投影

观察橘黄色背景上的水滴，暗部与投影颜色很深，反光与高光强烈，反光的颜色接近背景颜色。

水滴

在本案例中，将详细讲解最简单的透明物水滴的基本画法。

1 用中黄色颜料加少量橘黄色颜料与足量的水调和，为整个画面平涂环境色。

2 如图对水滴部分进行上色，水分要足。

调色：

用赭石色颜料加少量橘红色颜料与适量的水，一次性调和出足量的颜色。

3 然后快速用清水以渐变的方法，慢慢地过渡反光部分。

4 在画面干透后，继续用调色1，沿着水滴边缘画上投影。

5 最后用高光笔画上高光部分，也可以在第2步上色时自然留出高光。

4.2.3 金属物

对于没上漆的原色金属,除了常见的黄色、棕色和灰色的颜色区别外,还需要在上色时,根据金属的明暗对比将其质感更加明确地表现出来。

金属物的明暗分析

金属物体有很强的光泽感,其中高光与明暗交界线的对比最为强烈,而较亮的反光是质感表现的关键。

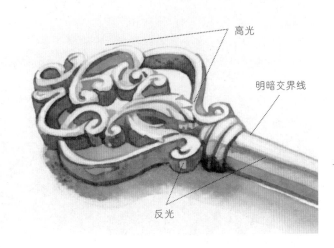

高光

明暗交界线

反光

复古金属钥匙

通过本案例,我们可以学习并掌握复古金属钥匙的上色技巧。

①

1 细致勾画出复古金属钥匙的线稿,并为明暗交界线定出大概的位置。

②

2 厘清图案走向,用中黄色颜料加大量水调和,然后为钥匙整体上色,留出高光。

■ + ■ ③

3 用橘黄色颜料加少量赭石色颜料与足量的水调和,然后为钥匙的暗部整体上色。

■ 要点

分析钥匙的暗部区域,同时留出反光部分。

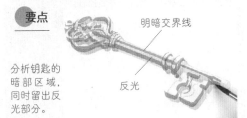

明暗交界线

反光

79

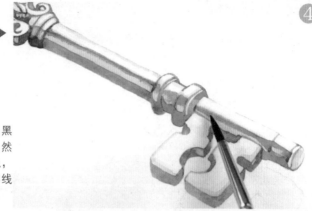

④

■ + ■

4 用紫罗兰色颜料加一点点黑色颜料与大量的水调和，然后为钥匙的暗部整体叠色，圆柱形钥匙头的明暗交界线边缘用渐变色柔和。

要点

明暗交界线颜色最深，与反光对比强烈，使金属光泽更加突出。

■ + ■

⑤

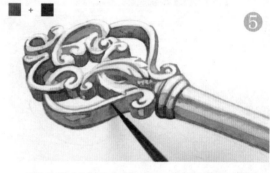

5 用紫罗兰色颜料加少许黑色颜料与足量的水调和，然后用勾线笔加深钥匙头上的装饰边缘的明暗交界线，强调质感。

6 最后先用中黄色颜料与大量的水调和，然后为投影上色，涂出投影的形状。再用紫罗兰色颜料加一点点黑色颜料与足量的水调和，重叠在底色上，使其自然晕开，形成带有金属光泽的投影。

⑥

▼

▶

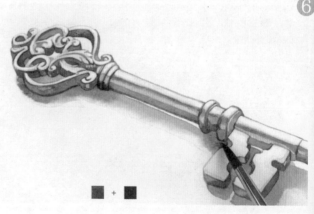

■ + ■

4.2.4 木制品

　　木制品主要靠木头的纹理和颜色搭配来表现，抓准这两个基本要素，我们就能将身边的木制品很好地表现出来。

木纹是木制品最常见的纹理，为木制品搭配不同的木纹，可让木制品质感更加突出。

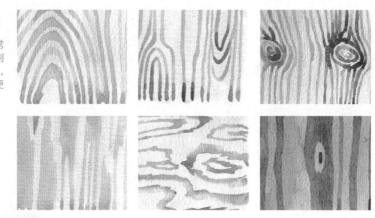

常用木制品的调色

为木制品上色时，多以赭石色系和褐色系搭配一些黄色或红色调和，用调和出的不同明度的同色系颜色为木制品上色。

浅色的原木盒

深色上漆的木料画框

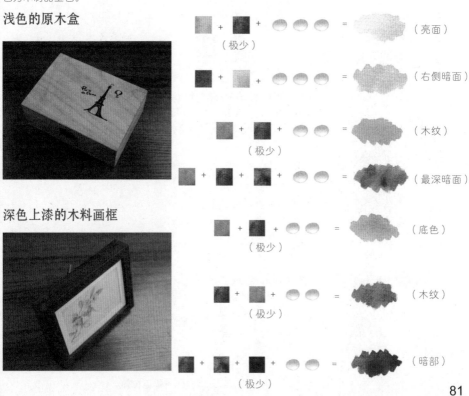

81

木制咖啡杯

在本案例中，运用木制品的配色和木纹图案，将木制咖啡杯刻画出来。

1 画线稿时，将木杯的木纹形状和走向清晰地勾画出来。

2 用中黄色颜料加少量赭石色颜料与大量的水调和均匀，然后为木杯整体平涂底色。

要点

留出中间少许咖啡的边缘，表现其细长的留白部分。

要点

找准木制咖啡杯的明暗关系，为暗面进行第二次叠涂上色。

3 用赭石色颜料加土黄色颜料加少许熟褐色颜料，与足量的水调和后，先将暗部分区叠色，然后用清水对其边缘进行渐变过渡，再为各个部分依次上色。

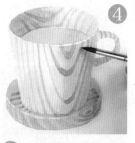

4 用赭石色颜料加熟褐色颜料与适量水调和后，按照线稿走向画出木纹。

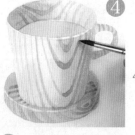

5 用赭石色颜料加紫罗兰色颜料加少量熟褐色颜料调和咖啡和暗部重色，咖啡上的投影纹理可在颜料干透后洗出。

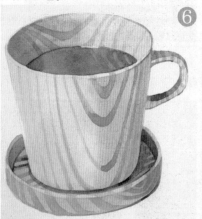

6 继续用上一步调和的深色颜料，完成木杯的重色叠加。

4.2.5 丝滑物品

光滑柔和的丝滑制品，如绸缎、丝带等，可以用渐变上色的方法涂色。同时，为避免渐变叠色层次过多使画面变脏，可以用湿画法的重叠技法使画面自然加深。

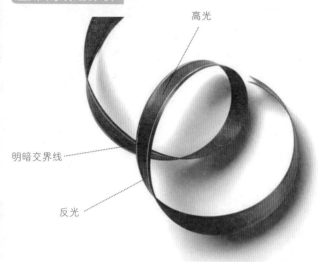

高光

明暗交界线

反光

观察丝滑物体，其高光、明暗交界线和反光都非常柔和，颜色不会过深，也不会太浅。

蝴蝶结

在本案例中，用湿画法反复地重叠，表现出了真实丝滑的蝴蝶结。

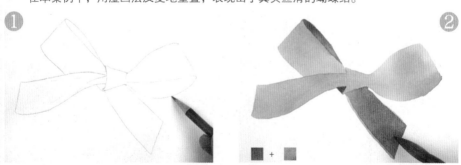

1 用铅笔将蝴蝶结的形状干净地勾画出来。

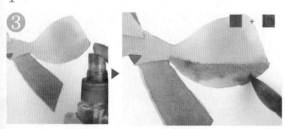

2 用橘红色颜料加少许橘黄色颜料与水调和，然后平涂出蝴蝶结上最浅的颜色。

3 在上一步颜色完全干透后，用喷壶局部打湿画面，用橘红色颜料加一点点大红色颜料与适量的水调和均匀后，重叠上色。

83

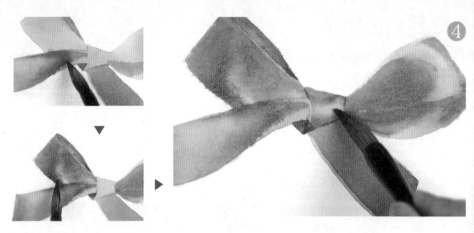

4 用与上一步同样的方法为蝴蝶结的其他部分重叠上色，让缎面过渡更柔滑。

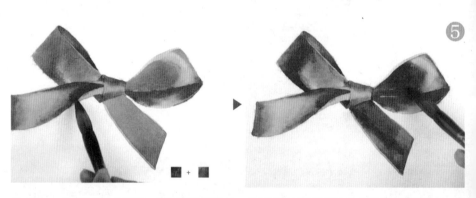

5 等上一步颜色完全干透后，将深红色颜料加一点点赭石色颜料与适量水调和，然后用上一步的方法在暗部重叠加深颜色。

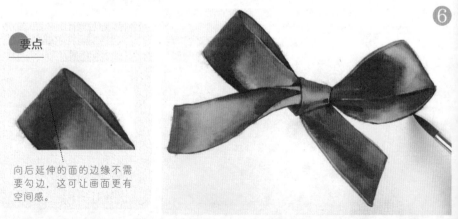

要点

向后延伸的面的边缘不需要勾边，这可让画面更有空间感。

6 在上一步的颜色里加入一点点黑色颜料调和，然后为蝴蝶结加深边缘轮廓，让缎面质感更强。

4.2.6 白色物体

怎样为一个白色物体上色呢？它的亮部和暗部都是白色的吗？下面我们针对白色物体的绘制进行详细的讲解。

白色物体的明暗配色

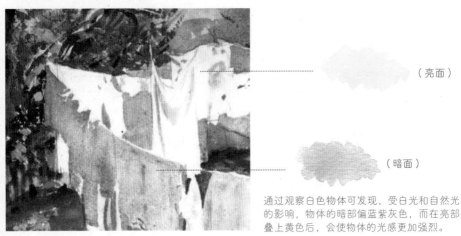

（亮面）

（暗面）

萨金特（局部）

通过观察白色物体可发现，受白光和自然光的影响，物体的暗部偏蓝紫灰色，而在亮部叠上黄色后，会使物体的光感更加强烈。

白桔梗

通过本案例，可以掌握白色物体的干净表现，并可掌握运用明暗对比表现光源的技法。

1 将白桔梗的轮廓形状用铅笔仔细勾画出来。

2 用橘黄色加水，再加一点草绿色颜料和橄榄绿色颜料，一起调和出来的颜色，依次为花蕊上色。

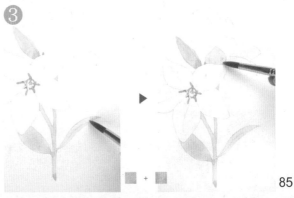

3 用草绿色颜料加少许中黄色颜料与足量的水调和，然后为叶片和枝干部分上色，不要破坏白色花瓣部分。

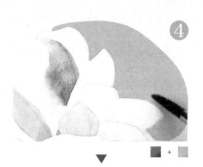

4 沿着花瓣边缘用清水打湿背景，在用清水打湿部分涂上普蓝色加少量草绿色的调和色，用背景将花瓣的形状对比出来。

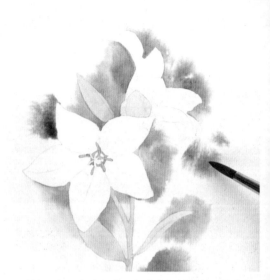

5 继续用上一步的方法，完成背景的上色，将白色的桔梗花衬托出来。

6 在背景颜色完全干透后，用普蓝色加少量紫罗兰色与大量的水调和，然后为花瓣的暗部投影上色，表现出花朵的体积感。

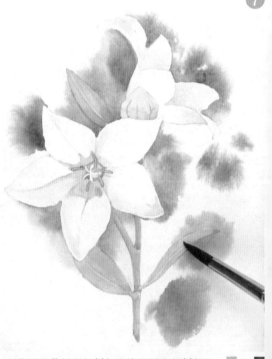

7 最后用草绿色颜料加少许深绿色颜料与足量水调和，然后为叶片、枝干叠色。

第 5 章

用水彩记录身边的美好

本章用美食、植物、可爱萌宠及风景等常见题材的绘制案例，介绍了水彩画的常用绘制技法，并对前面介绍的知识做了总结。

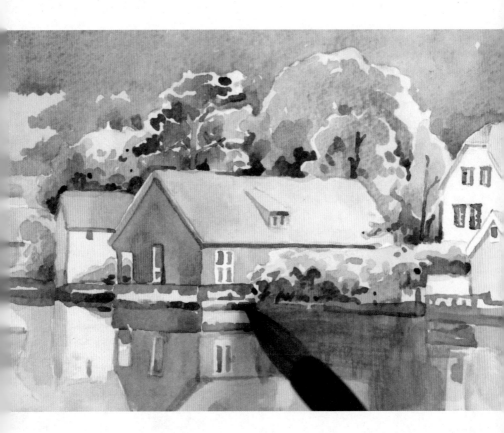

5.1 美食大搜罗

本节主要学习怎样用不同的颜色和质感来表现不同的美食。将之前学到的知识灵活地运用到更多喜爱的美食绘上吧！

5.1.1 怎样将食物画得更美味

美味的食物主要靠食物的颜色及其亮部、高光的留白来表现，在实际绘画中运用这两个基本要素，即可将美食画得更加诱人、可口。

食物留白

白色的米饭不宜单颗地明确色彩倾向，需要整体观察并上色。亮部留白，并用暗部深色明确米粒形状。

一层一层地为红色香肠叠色，留出明显的条形高光和少许反光，让香肠更具光泽。

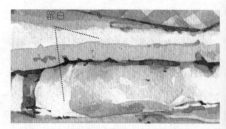

用冰粉边缘细长的反光留白将其形状区分出来，强烈的留白让冰粉更加晶莹剔透。

将白色的蛋白部分自然留白，吐司上的固有色留白与深色投影对比，让光感更加强烈，引人食欲。

食物颜色

在画食物的时候，一般色彩饱和且整体偏暖，除了本身是冷色的食物（如蓝色鸡尾酒等）外，要用少量的冷色中和画面色彩，让食物看起来更加美味。

要点

尼龙画笔笔尖磨损快，使用或保存不当容易弯曲，注意蘸取颜料时一定不要用力过重。

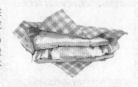

煎蛋和吐司用色：

食品纸用色：

5.1.2 什锦便当

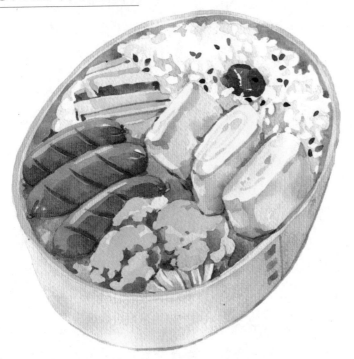

依次完成每种食
物的基本上色后，
最后统一调整明
暗关系，运用叠
色或重叠技法画
出食物丰富的层
次关系，让食物
看起来更加诱人。

 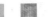

中黄　橘黄　橘红　大红　草绿　橄榄绿　深绿　天蓝　普蓝　赭石　熟褐

线稿

①

1 用圆滑的线条将便当盒和
　食物的形状勾画出来。

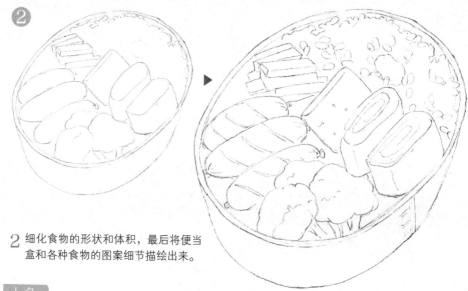

② 2 细化食物的形状和体积，最后将便当盒和各种食物的图案细节描绘出来。

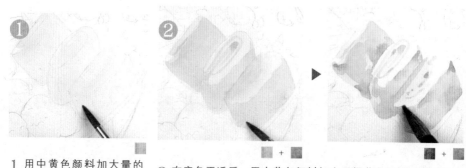

1 用中黄色颜料加大量的水调和均匀，然后为鸡蛋卷平涂出浅浅的底色。

2 在底色干透后，用中黄色颜料加少量橘黄色颜料调和，然后叠涂出鸡蛋卷的暗部。在颜料未干时，用赭石色颜料加橘黄色颜料调和的深色，重叠出斑驳的肌理。

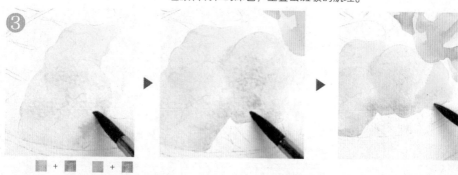

3 用草绿色颜料加少量橄榄绿色颜料、中黄色颜料加极少的橄榄绿色颜料分别与足量的水调和均匀，然后用接色法为花椰菜上色。

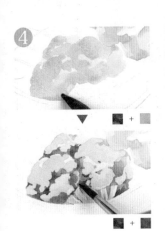

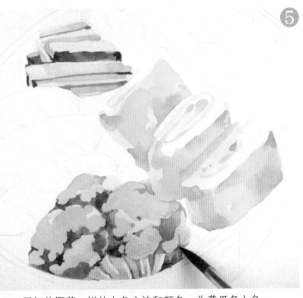

4 用深绿色颜料加一点草绿色颜料与足量水调和，然后为花椰菜叠色，留出形状不规则的高光。干透后，用深绿色颜料加少量大红色颜料调和，然后对暗部加深。

5 用与花椰菜一样的上色方法和颜色，为黄瓜条上色。

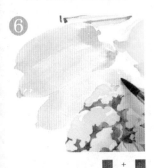

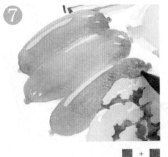

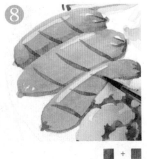

6 用橘红色颜料加一点点玫瑰红色颜料与大量的水调和，然后为红色香肠平涂上最亮的颜色。

7 在上一层颜料干透后，用橘红色颜料加少量大红色颜料与足量水调和，然后为香肠叠色，留出细长高光。

8 在上一层颜料干透后，用赭石色颜料加少量橘红色颜料调和，然后叠出暗部细节。

9 用天蓝色颜料和中黄色颜料分别与大量的水调和，然后接色。

10 用大红色颜料加橘红色颜料与足量水调和，然后为米饭上的梅子上色，并留出高光。

91

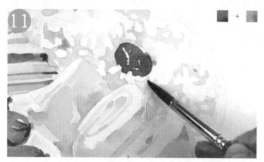

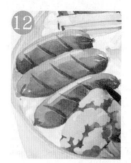

11 用普蓝色颜料加少量天蓝色颜料与大量的水调和，然后用圆头画笔在靠近食材周围的米饭上叠涂出暗部和米饭的颗粒形状。

12 用赭石色颜料加橘红色颜料与足量水调和，然后再次为红色香肠叠涂暗部。

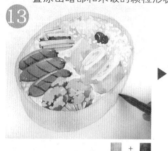

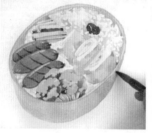

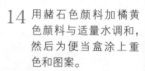

13 用中黄色颜料加少许赭石色颜料与大量的水调和出足够的颜料，为木质便当盒平涂上色。接着在颜料里继续加入少量赭石色颜料调和，在底色干透后，渐变叠加木盒颜色，画出体积感。

14 用赭石色颜料加橘黄色颜料与适量水调和，然后为便当盒涂上重色和图案。

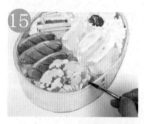

15 用深绿色颜料加一点点大红色颜料与适量水调和，然后为食材间的间隙空白处上色。

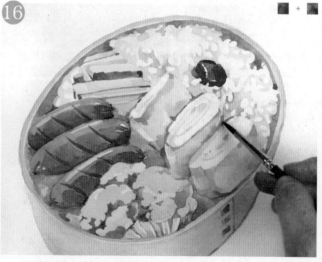

16 用赭石色颜料加少量熟褐色颜料与适量水调和，然后调整食材间的形状和重色部分。

5.2 和植物相伴

　　本节详细且有针对性地讲解了几种具有代表性的植物在水彩绘画中的表现方法。拿起画笔一起来画身边的植物吧！

5.2.1 叶片和花朵的结构分析

　　下面我们先来分析叶片和花朵的结构，介绍它们最基本的线稿画法和常用的上色技法。

叶子的画法

叶子有不同的形状和颜色，但是画其形状时始终是围绕主叶脉画出的。下面我们以月季花叶子为例，学习并举一反三地练习绘画不同的叶子。

线稿

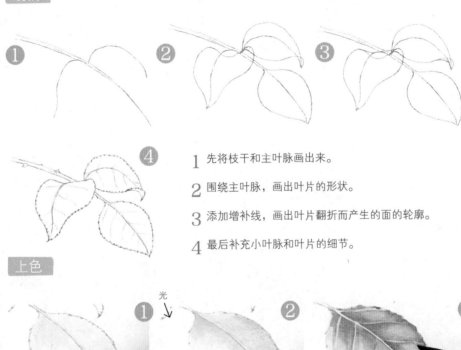

1 先将枝干和主叶脉画出来。

2 围绕主叶脉，画出叶片的形状。

3 添加增补线，画出叶片翻折而产生的面的轮廓。

4 最后补充小叶脉和叶片的细节。

上色

光

1 先为叶片整体平涂上最浅的底色。

2 根据光源方向，为叶片暗部渐变叠色，要留出主叶脉。

3 留出小叶脉，一块一块地渐变叠色，画出叶片的质感。

花朵的画法

以虞美人花朵为例，分析并掌握花朵的上色技巧，注意多层或形状不规则花朵的绘画要点。

线稿

1 用圆圈将花朵的形状大致勾画出来，并确定花蕊的位置。

2 继续用圆圈圈出花瓣的整体层次和花蕊部分。

3 首先刻画最里面一层花瓣的形状。

4 细化花瓣和花蕊的形状。

5 最后再画上花朵上的细节纹理，擦掉多余的线条。

上色

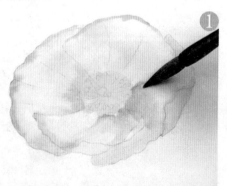 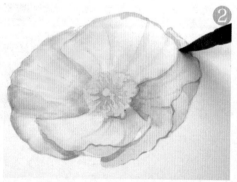

1 用湿画法的重叠和接色技法为花朵上色，区分出花朵的明暗和不同颜色的部分。

2 干透后，刻画细节，并在花朵的暗部和投影上叠色，拉开花瓣间的层次。

5.2.2 山茶花

　　用明暗对比将花瓣的层次明确出来，先整体后细节，一层一层地叠加接色。山茶花的叶片比较光滑，高光较强，可用渐变做出自然的过渡效果。

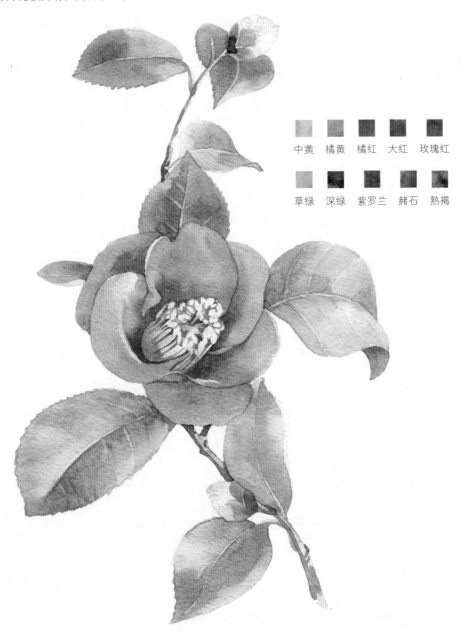

中黄　橘黄　橘红　大红　玫瑰红

草绿　深绿　紫罗兰　赭石　熟褐

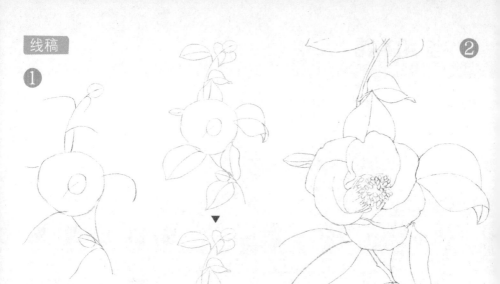

1 先勾画出花朵的大小
和主干形状，叶片部
分则要画出主叶脉的
走向，确定山茶花的
基本姿态。

2 一次性添加叶片、花朵和枝干细节，完成山茶花的线稿绘制。

上色

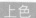

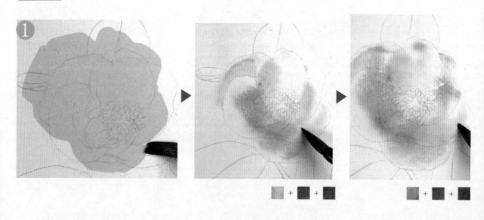

1 用湿画法为茶花上底色，先用清水将花朵部分打湿，然后分别用中黄色与适量水调和并用橘
红色加玫瑰红色与适量水调和后，为花蕊和花瓣上色。继续在画面湿润的时候，用橘黄色加
橘红色。再加紫罗兰色，然后与适量水调和后，涂画花瓣间的暗部和亮部。

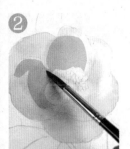

2 底色完全干透后，将标出的部分用清水打湿。

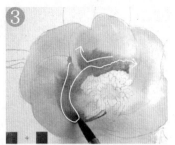

3 用紫罗兰色颜料加赭石色颜料与适量水调和，然后沿着白色箭头在画面湿润时叠色。

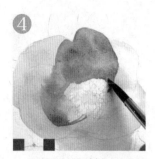

4 用橘红色颜料加少量玫瑰红色颜料与适量的水调和均匀，然后为花瓣叠色。

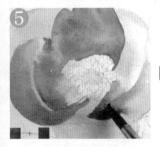

5 用上面的方法，为第三片花瓣上色，注意湿画法的运用，靠近花蕊边缘部分清水不要过多。

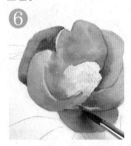

6 完成花瓣的上色，注意与上色部分相邻的花瓣边缘要干透，避免晕色。

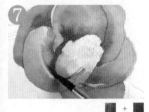

7 在花蕊边缘的最暗处，用赭石色加紫罗兰色调和颜色，以局部的湿画法叠加上色。

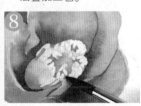

8 用同样的颜色，在花蕊中心做出渐变效果，让花蕊中心更具空间感。

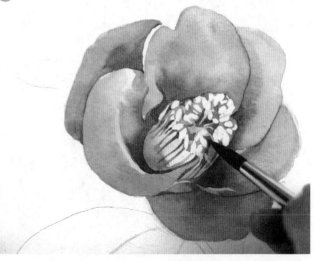

9 同样用上一步调和的深色，在画面完全干透后，细致叠加花蕊暗部细节，用笔尖将花丝描绘得更加精细。

10 用橘红色颜料与大量水调和，然后为花苞尖端上色。

11 用草绿色颜料加少量中黄色颜料与大量的水一次调和出足够的颜色，然后做双色渐变。

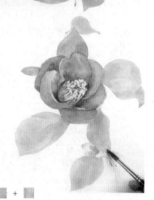

12 全部完成双色渐变。

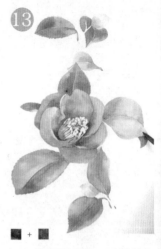

13 画面干透后，用深绿色颜料加大红色颜料调和，然后渐变加深叶子暗部。

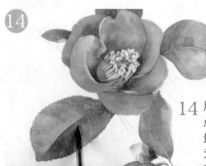

14 用草绿色颜料加一点深绿色颜料与大量的水调和，然后为花朵旁边两片主要的叶片叠加纹理。

要点

不清晰的叶脉可用尖锐的尼龙画笔笔尖洗出。

要点

光源

受光源的影响，左侧为枝干的暗部。

15 用中黄色颜料加少许赭石色颜料与足量的水调和，然后为山茶花枝干平涂上色。干透后用赭石色颜料加少许熟褐色颜料与适量的水调和，然后为枝干叠涂暗部。

5.3 宠物特辑

　　晒萌宠的时候到了！本节详细讲解了两种用水彩描绘动物毛发的方法，让初学者也能够轻松画出喜爱的萌宠。

5.3.1 动物绘制要点

　　用水彩画好萌宠的关键在于对其毛发和结构的处理，要用漂亮的毛发区分出不同动物的质感，同时要找准其结构进行上色。

光滑的毛发

光滑的毛发相对简单，要点在于毛发颜色的区分，要用相似色叠加加深皮毛的颜色和质感。

短而硬的毛发

深色与浅色毛发的对比让白色的毛发更为突出，上色时要用尖细的画笔笔尖画出锯齿状的毛发质感。

长而松的毛发

这种毛发相对复杂一些，在画的时候一定要在上色前厘清毛发层次，分组上色，并根据毛发的形态用暗部衬托，运笔要弯曲、自然、流畅。

结构明暗的处理

身体与四肢的形状突出，边缘明确，用深浅对比将其明确区分出来。

转折

转折

用脸部结构的明暗处理来突出动物，想要画得更可爱一些，需要弱化结构，用浅一点的渐变色为结构阴影上色。

5.3.2 垂耳兔

　　兔子身上的毛发松软,处理时,毛发边缘要柔和。可以灵活运笔进行毛发的简单处理,
整体颜色要单一,并减弱脸部的结构线,让兔子显得更加可爱。

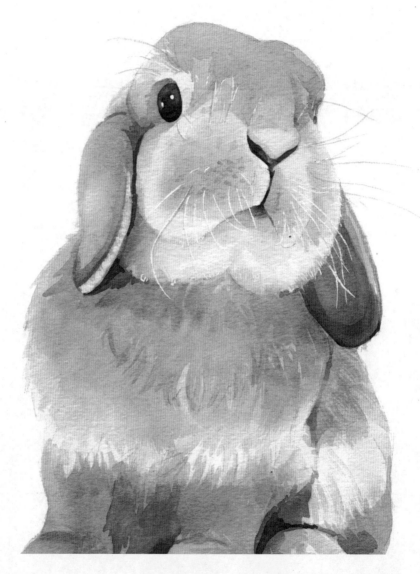

中黄　橘黄　赭石　熟褐　黑色

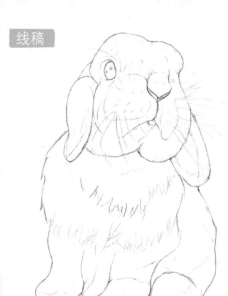

轮廓边缘和身体间的结构线要明确，并减弱嘴巴线条，然后表现出胸前少量毛发的层次感，以方便上色。

上色

① ▶

要点

在兔子的唇瓣处稍微留白，以区分其形状。

1 用中黄色颜料加少量赭石色颜料与大量的水一次性调和出足量的颜料，然后为兔子整体轻轻地平涂一层底色。

2 等画面颜色完全干透后，在上一步颜料中继续加入少许赭石色与足量水调和，然后用湿画法叠加，从头部开始上色，胸前的毛发边缘要适当留白，区分出层次。

②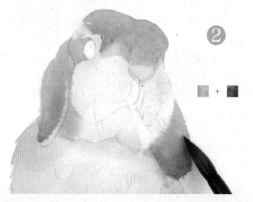

101

③

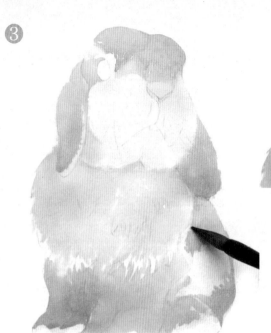

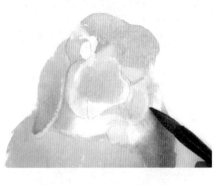

3　在画面完全干透后，继续用上一步的颜色叠加出脸部的结构阴影，边缘对比不要太过强烈。

4　用赭石色颜料加一点点橘黄色颜料与适量的水调和，待上一步颜色干透后，先用小号画笔为宠物五官上色，再用吸水性强的毛笔笔头加深头顶部的毛发颜色。

④

■ + ■

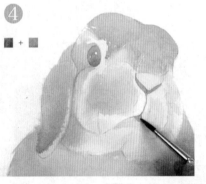

▶

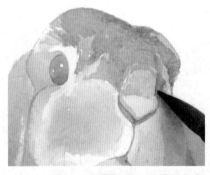

⑤

▶

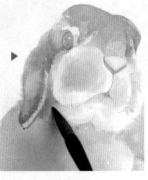

⑥

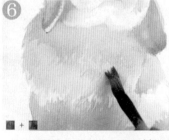

5　整体观察兔子的头部，蘸取上一步的颜色用湿画法调整、加深脸部的结构阴影。

■ + ■

6　用毛笔充分蘸取赭石色颜料加少量熟褐色颜料调和的颜色，用手指挤压笔头，用不规则分叉的笔毛在兔子胸前叠加毛发颜色。

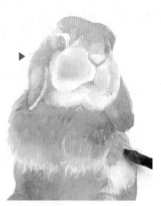

■ + ■

7　用赭石色颜料加橘黄色颜料与足量的水调和，然后加深靠后的四肢颜色，拉开与前胸部分之间的空间感。

■ + ■

8　将笔毛分叉，用上一步调和的颜色，继续叠加加深胸前和后背的毛发。

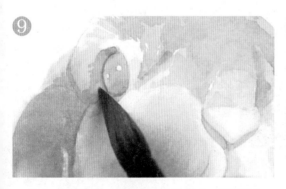

9　在上一步的颜色中继续加入少许清水，调淡颜色，然后为眼窝的暗部上色。

● 要点

短笔触

暗部边缘稍微有点短笔触，以表现毛发质感。

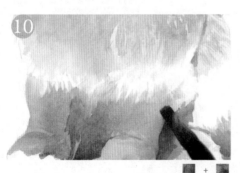

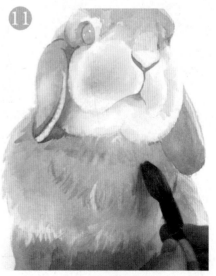

■ + ■

10　用赭石色颜料加熟褐色颜料与适量水调和，然后加深四肢间颜色最深的暗部，强调前肢的边缘轮廓。

11　蘸取上一步的颜色，再次叠加少量毛发笔触。

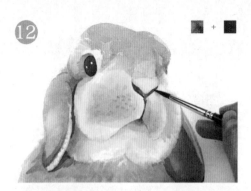

12 用熟褐色颜料加一点点黑色颜料与适量的水调和，然后细致刻画五官和脸部间隙。

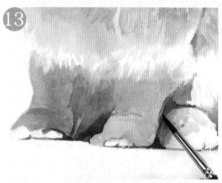

13 用上一步的颜色再一次强调、明确四肢的边缘形状。

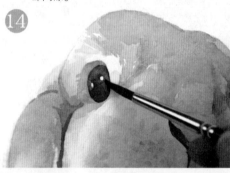

14 眼睛颜色干透后，再次叠加上一步的颜色，加深中心的瞳孔部分，让其更加透亮，更有体积感。

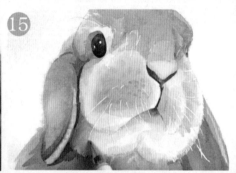

15 然后用高光笔为兔子脸部上的白色胡须上色。

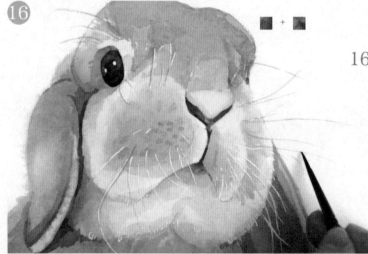

16 用勾线笔蘸取赭石色与熟褐色的混合色，为在白色画纸上显现的胡须上色，通过对比体现出细长的胡须。

5.4 风景写意

本节讲解了风景绘画中常见的天空、树木、山、水、倒影和建筑等元素的水彩画法。用水彩写意风景吧！

5.4.1 天空和树木的常见画法

天空和树木是风景画的常用元素，学习用水彩特有的方法简单地将它们表现出来吧！

云彩的画法

可用渐变、接色方法画出黄昏，以及夕阳、朝霞等彩色的云彩，丰富多彩的天空。先用蓝色从顶部渐变上色，然后用黄色从底部向上渐变接色。

云朵的画法

除了可以用纸巾擦拭出云朵，还可以将其直接简易地画出来。

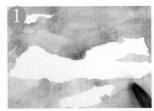
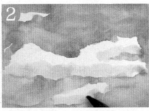
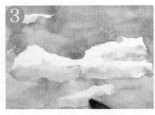

1 先用蓝色为天空整体上色，要留出云朵的形状。

2 调和蓝色，在云朵的下方涂抹暗部，表现出基本的明暗关系。

3 画面干透后，继续叠加暗部层次，让云朵体积感更强。

针叶树的画法

通过多层次叠加可以表现出树木的体积感。远处的树木也常用针叶树的上色方法上色。

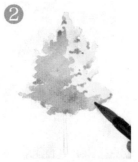

1 先用浅黄色为树木整体平涂亮部颜色。

2 明确光源，然后等画面干透后，用草绿色叠加第二层固有色。

105

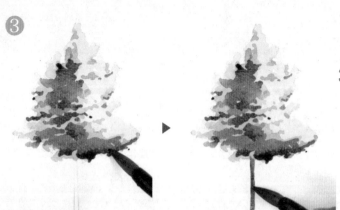

③

3 调和更深一些的深绿色，然后叠加暗部，表现出树木的体积感，最后画上树干。

灌木的画法

灌木的树叶是一簇一簇的，上色时需要统一其明暗，一层一层地上色。

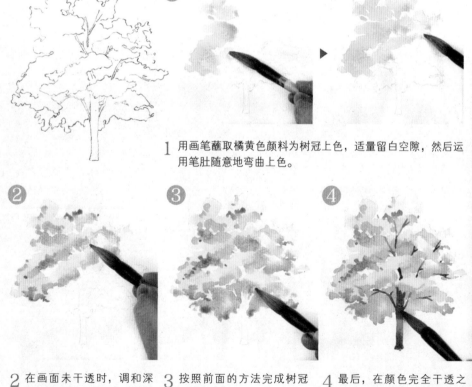

① 用画笔蘸取橘黄色颜料为树冠上色，适量留白空隙，然后运用笔肚随意地弯曲上色。

2 在画面未干透时，调和深一些的橘红色颜料，然后重叠暗部。

3 按照前面的方法完成树冠的整体上色。

4 最后，在颜色完全干透之后，用深色画出树冠间若隐若现的树枝。

5.4.2 浪漫的湖边小屋

在画建筑群的时候，要简化房屋细节，用最基本的明暗面将房屋的体积感表现出来。门窗的细化程度则决定了建筑之间的主次关系。

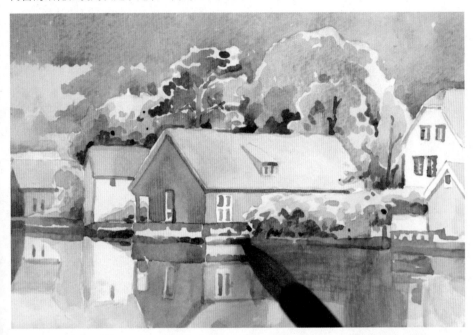

| 中黄 | 橘黄 | 橘红 | 大红 | 天蓝 | 普蓝 | 紫罗兰 | 草绿 | 深绿 | 橄榄绿 | 赭石 | 熟褐 | 黑色 |

线稿

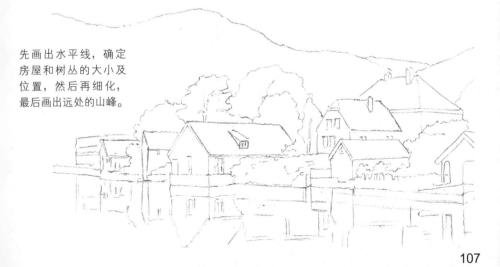

先画出水平线，确定房屋和树丛的大小及位置，然后再细化，最后画出远处的山峰。

上色

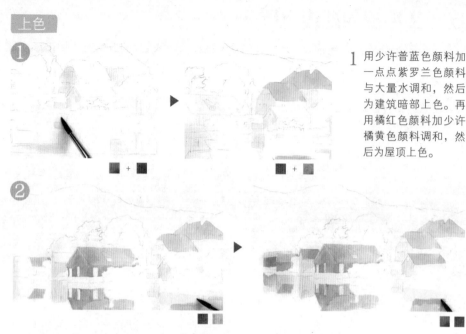

1 用少许普蓝色颜料加一点点紫罗兰色颜料与大量水调和，然后为建筑暗部上色。再用橘红色颜料加少许橘黄色颜料调和，然后为屋顶上色。

2 继续用橘红色颜料、中黄色颜料分别与水调和，然后为房屋和倒影上色。等颜色完全干透后，用普蓝色颜料和橘红色颜料分别与水调和，然后在暗部上叠色。

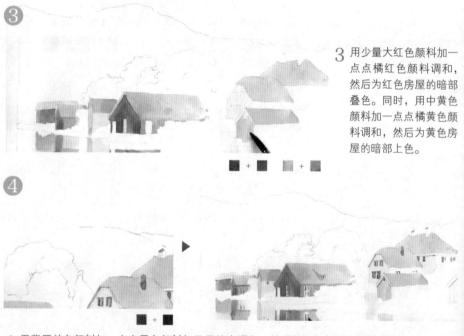

3 用少量大红色颜料加一点点橘红色颜料调和，然后为红色房屋的暗部叠色。同时，用中黄色颜料加一点点橘黄色颜料调和，然后为黄色房屋的暗部上色。

4 用紫罗兰色颜料加一点点黑色颜料与足量的水调和，然后细致加深窗户和屋顶投影。

5 用天蓝色颜料加少许
普蓝色颜料，再加一
点点紫罗兰色颜料，
与大量的水调和均匀，
然后为天空部分平涂
上色。

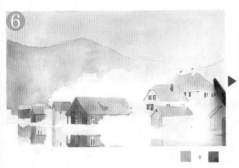 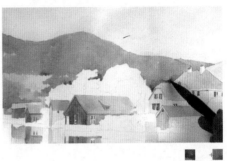

6 天空颜色干透后，用草绿色颜料加少许普蓝色颜料与大量的水调和，然后为远处的山脉上色。
干透后，再叠加深绿色和一点点普蓝色颜料的调和色。

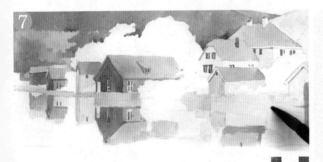

7 用少量赭石色颜料加一点点橘红色颜料与大量
的水调和，然后为河边的围墙上色。

要点

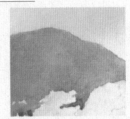

为边缘上色的时候要保持
房屋边缘的整洁，此时可
以用遮蔽法上色。

8 在画面颜色干透后，
用中黄色颜料和草绿
色颜料相互调和，然
后为房屋周边的树丛
整体渐变接色。

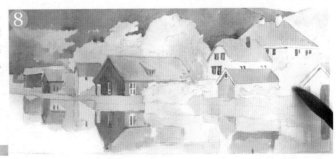

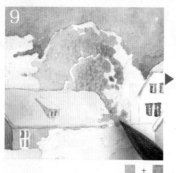
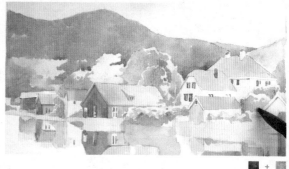

9 等画面颜色完全干透后，用草绿色颜料加一点点橄榄绿色颜料、深绿色颜料加一点点橄榄绿色颜料分别与足量的水调和，然后为图中的树丛叠加第二层颜色，要留出亮部和边缘。

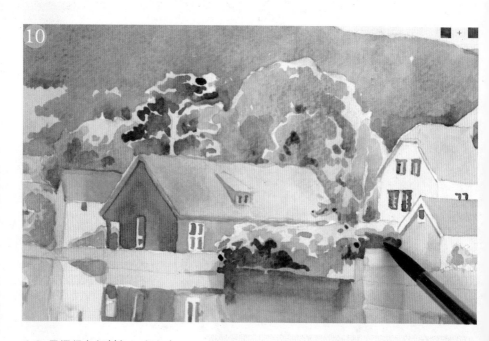

10 用深绿色颜料加一点点大红色颜料调和，然后为深色的树丛叠加上色。

● **要点**

倒影形状用湿画法虚化处理，区分出湖面上的静物和倒影。

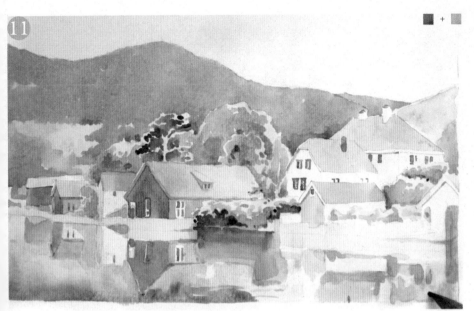

11 用普蓝色颜料加少许草绿色颜料与足量的水调和，然后为倒映在湖面上的远山渐变上色。

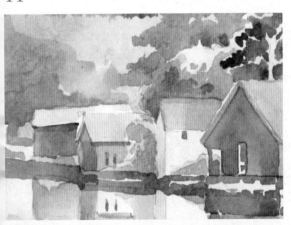

12 用熟褐色颜料加少许赭石色颜料与足量的水调和，然后为围墙上色。

13 继续在上一步的颜色中加入少许赭石色颜料调和，然后为树丛的树干上色。

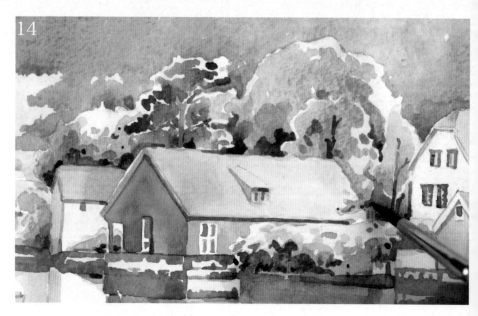

14 用深绿色颜料加少许黑色颜料调和，然后强调房屋边缘的树丛。

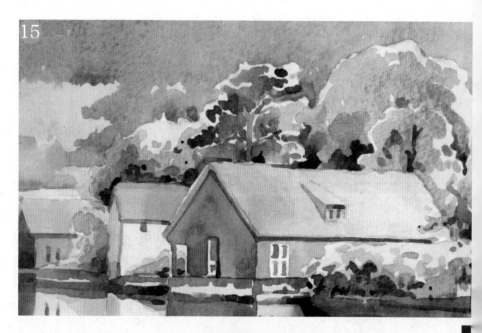

15 用黑色颜料与足量的水调和，然后加深地面与湖面的水平面，区分画面明暗关系。